U0031965

隨手

蘇偉馨

著

質樸的美

邱淑惠｜國立臺中教育大學幼兒教育學系教授

第一次走進諾瓦小學，已經是一年多前的事了。如今，算不出是第幾次進出諾瓦校園，每到諾瓦，仍然會有回到桃花源的感覺，離開，則是回到凡間。我愛上諾瓦清新、質樸，充滿巧思的環境。在這個充滿創意的學校，有玉米罐改裝成的吧檯燈、可樂瓶變身的收納盒、飲料鋁罐做成的小火爐、牛奶桶剪成的小鏟子。這些手創作品，實用之外，有精品的質感。更令人感動的是，諾瓦的老師，個個有此巧手，而這幕後的推手，就是諾瓦小學的創辦人蘇偉馨。

認識偉馨後，我們成了無話不談的好友。我很好奇，她如何讓諾瓦的老師，個個身懷化腐朽為神奇的絕技。以身作則的動手做，是我的第一個發現。從垃圾中挖寶是偉馨下班前的例行娛樂，她白天繁忙校務結束的句點，夜間手做生活的起點。與她談話，會發現她的許多人生智慧，是來自持續手作的體悟。她蒐集 Youtube 上的手作影片，看過找得到的所有影片，融會貫通，試驗改造，發明新的製作方法，整個沉浸在創作過程，做完的成品則隨手送給老師。對她而言，過程中的試誤是樂趣所在，她會雀躍的跟老師們分享她的撇步，開心坦率的接受大家讚美。由她身上，我看到探索學習的實踐，上行下效，難怪諾瓦的老師和小孩也這麼愛學。

偉馨對美的堅持，也極具感染力。她喜歡的美是有格調的美、和諧的美、單純的美、大氣的美。過多的裝飾會被她鄙棄。她認為塑膠、鋁罐、玻璃、金屬等，材質屬性不同，各有其特色，搭配時要講究協調。就像她的木砧板，線條柔美、造型靈感來自古錢幣，搭配皮繩和簽名烙印後，就是精品。在這當中，所有材料都是家中現有，既是隨手，又十足講究。而這美感的養成，來自對細節的堅持和眼界的開拓。細節包括剪刀下手的直線，就是要筆直，即使是垃圾回收，標籤仍是要撕乾淨，回歸材質的原貌。眼界開拓則靠偉馨的好奇愛玩，她不只自己愛四處看，還帶著諾瓦的老師看，資助諾瓦團隊每年暑假出門看世界，每隔一年由老師自行規劃路線到國外深度體驗。諾瓦的脫俗不凡，偉馨有極大的貢獻。

不愛做事，不會懂事。受偉馨的感染，我也開始動手做，並邀請偉馨到台中教育大學開設一系列的資源回收創意課程。為了鼓勵我動手做，有次偉馨由桃園帶著清洗過、去除標籤的牛奶桶，遠道台中送我。我盯著牛奶桶，訝異自己以前居然沒發現牛奶桶竟是如此純淨潔白、線條柔美。盯著它看，我也訝異自己腦筋一片空白，不知如何下剪才不會辜負它的美。告訴偉馨我的不捨之後，她笑回「別傻了！剪壞再撿就有」。當我能笑看自己的不捨後，她才告訴我，她也曾有相同的躊躇。在我動手實做的過程，有挫折、有疑惑、有欣喜。身為一個教育工作者，在動手做當中，我最大的收穫是重新體驗教育的真諦。

我在 FB 寫下我的感動：

原先躺在垃圾桶的鋁罐
切割。組合。打洞。
親手完成第一個小火爐。
以為做到所有該做的
點火後。發現。仍是忽略細節。
風牆的厚度。緊密度。錯在哪裡。
推敲。拆解。再試。
當火苗由周邊竄出。
成功的滋味。興奮。甜美。
原來身為老師。也可再次經歷。探索。學習。

至於偉馨教人如何動手做的方法，則是跟大多數老師不一樣。她不講
究步驟，但追求細緻完美。學生問她「這樣可以嗎？」她的回答是
「你試試」。她不要學生依樣畫葫蘆，期望學生知道原則後能舉一
反三。在這本書，讀者可以發現一樣的風格。她的作品精緻，呈現
方式唯美。美與實用是她對應用回收資源創作的堅持。至於如何做，
她只有重點提示。她提供的是想法、創意，以及她由創作過程中得到
的領悟。讀者得到靈感的啟發後可以大膽嘗試。因為創作材料大都是
資源回收而來，失敗沒什麼成本。在沒有壓力的心境下，更可以勇於
創新。我相信翻閱這本書是一個起點，可以點燃你的隨手創作之路。
至於我，陽台上的魚菜共生，讓我不用等到退休，就擁有自己專屬的
有機菜圃。

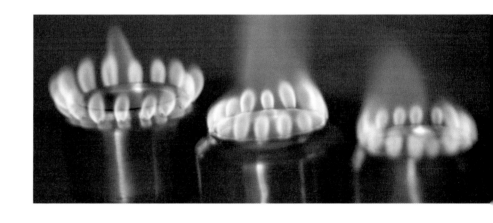

你也可以接著做

鄭同僚｜國立政治大學教育學系副教授

我很喜歡聽蘇董講話。精準、直接、幽默，永遠不會有冷場。她一開口，你就可以很清楚察覺到，她不會，也不屑應付世俗，更沒有一絲長期擔任學校負責人那種多少帶點鄉愿與世故的形式主義氣息。這實在是教育界的奇葩。

在這本《隨手》，蘇董又展示了她不俗的一面。世間人隨手丟掉的無用垃圾，在她眼中，總是看到再創造的可能性。一個辦學很成功的董事長，但她喜歡撿垃圾。每天晨昏經過資源回收場，都忍不住要進去翻翻看看，在垃圾堆裡找寶貝。然後，從一大堆撿回來的垃圾堆裡，創造出精美又實用的作品。

垃圾變精品，說來很簡單。但若用心讀她的書，在所有垃圾改造的過程，其實充滿了想像、專注、持續，以及樂趣等等非常關鍵而複雜的學習成功要素。她在撿垃圾，改造垃圾，其實，也是在辦教育。但不是死板、嚴肅的。

你可以把這本書當成創意勞作指南。如果你仔細看她書寫每件作品的創作過程，同時，設身處地想像自己就是她，你將發現，每個發想、動手修改與善用垃圾的過程，都是自我覺察的過程。在過程中，讀者將覺察到自己在動作上的，或者思考上的慣性。然後，要修改時，一開始會不習慣，不舒服。但是，當我們能從這些慣性中解脫出來時，不但作品成功了，心靈也得到一種全新的自由。蘇董的書告訴我們，原來，從心所欲那種珍貴的自由自在，是可以從隨手撿來的垃圾中鍛練出來的。

但是，妳若想要在書裡找到按部就班的程序來拷貝她的作法，那恐怕會失望。因為，她只談心法，不談太多手法。真正啟發式的教育就是如此：心若是自由的，透過探索，手腳就會找到自己的出路。

這本書展現了典型的蘇式教育風格。她沒教，也不會囉唆去指導你從頭到尾勞作的詳細步驟。因為，那會限制了學習者的思考。但她用精美的成品激發你、引誘你，讓你羨慕，讓你心嚮往之。讓你知道透過努力學習、不斷嘗試，更為美好是非常可能的。只是，這過程要自己去摸索。自己摸索出來的，才是真正穩固的學習。

蘇董寫書，就像她的口語。言簡，意賅。這本書沒有太多文字，但有很多漂亮的成品照片。因此，閱讀時，讀者的心思可以更加自由。

以前我只覺得蘇董這個人有趣極了，卻不太能貼切形容她。看了這本書，我突然想到一些比較具體的比方。她像一把靈活的剪刀，簡單、犀利，準確切出人生百態。她也像一個回收場超級大樂團的指揮。她的指揮棒，常常換。有時候，是一把 28 塊的紅剪刀；有時候，一台厚重的木工車床；有時候是一張粗粗的砂紙。有時候是明晃晃的小刀；有時候是小電鑽；有時候是大電鋸。她隨手隨意變換。經過神奇的指揮棒，垃圾變成一個個令人驚嘆的美麗音符。

把「回收場大樂團指揮」、「靈活的剪刀」，以及他書中自稱的「垃圾婆」、「瓦力」這些加起來，大概比較能夠完整一點捕捉作者的形象。但這還是不夠。我想再說一點，是蘇董垃圾婆的「婆心」。

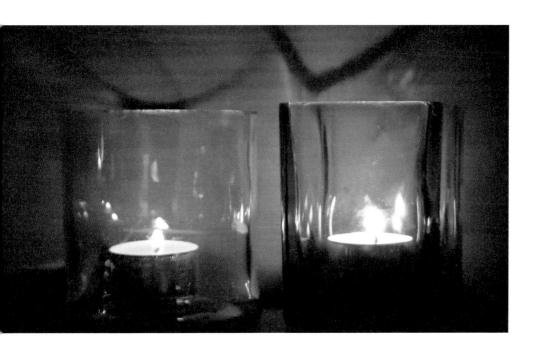

隨
手

這兩年，我主持教育部推動鄉村小校轉型計畫。去年暑假，我們在進行師訓時，我拜託蘇董支援，來談談諾瓦小學專長的主題式教學。我知道她很忙。但蘇董聽說是偏鄉老師需要，豪爽答應。我們原本只打算找一個人來分享。當天她不但親自來，還出乎意料，帶了全校十位菁英老師團隊到場，毫不藏私，也不計較成本，和偏鄉的老師分組實作，交換經驗，讓大家受惠良多。這樣的作法，充分展現了蘇董關心弱勢地區教育的俠義柔情。這是她看似犀利直接的另一面。

蘇董惜字如金，不講廢話。因此，這本書裡，每個字都要仔細看、慢慢想。從字裡行間，讀者不難體會到我上面講的種種特質。

好的教育，不會只教學習者「照著做」，而是激發學習者「接著做」。我相信，蘇董不會欣賞人們只懂得照著她說的做，而是要有獨立的勇氣，按照自己心裡的鼓聲節奏，接著做。祝福所有幸運的讀者：開心「接著做」。

當垃圾的伯樂

<兒時記趣>是我小時候讀書很著迷的一篇文章，裡面寫著：「余憶童稚時，能張目對日，明察秋毫，見藐小微物，必細察其紋理，故時有物外之趣」。小時候也嘗試過「張目對日」、「以蚊子為白鶴」，也喜歡觀察、想像，現在想起來，才知道這篇文章對自己的影響頗深。

隨手

夏蚊成雷，私擬作群鶴舞空，心之所向，
則或千或百，果然鶴也
以叢草為林，蟲蟻為獸；以土礫凸者為丘，凹者為壑……

這些想像與觀察，讓許多事物在自己的心裡改變了原本的樣貌，所
以，擾人的蚊子能翩翩起舞，小小螞蟻也能成雄兵。

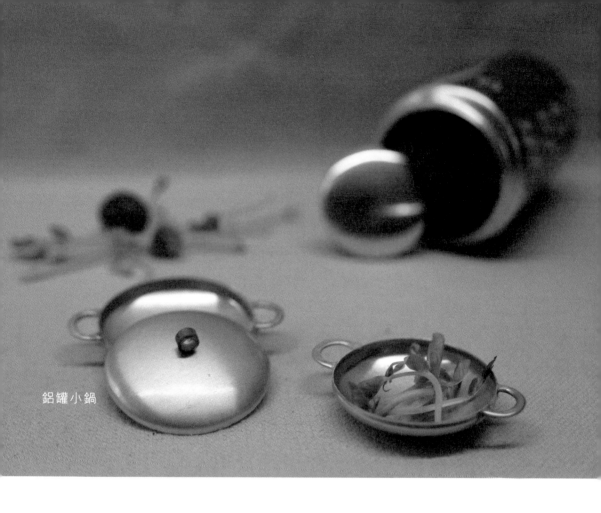

鋁罐小鍋

在忙碌的日子裡，我每天都會順道逛逛社區的資源回收場，那兒被丟棄的無論是牛奶桶、玉米罐、家電用品或拖把、空酒瓶……琳瑯滿目的都是我眼裡的寶。任何一樣東西，都是我的素材，我總會想辦法讓它們從廢棄物變成美麗、實用的東西。這或許和沈復將蚊子當白鶴一樣，需要想像力。

隨手

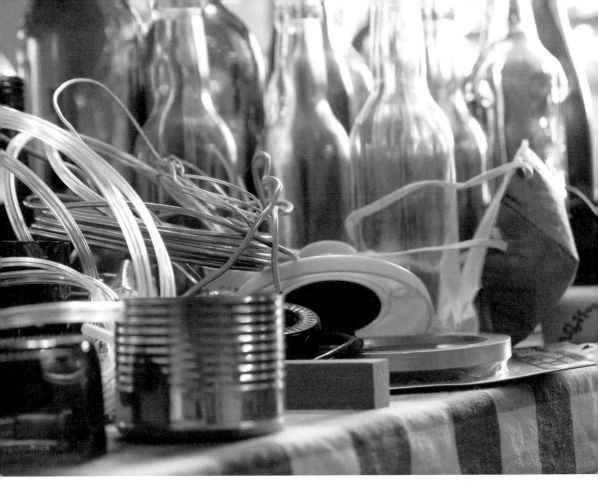

媽媽說：「你不好好讀書，長大就撿破爛」。
沒想到，自己真如媽媽所說，而且年紀越大越愛撿。
雖然我不需要以拾荒維生，卻以拾荒為樂。
事情有了樂趣，才會有附加價值的存在。
就像愛讀書的人，成績優等是附加價值一樣；
我不以愛地球為使命，卻因為拾荒樂趣而有了愛地球的實際行動。

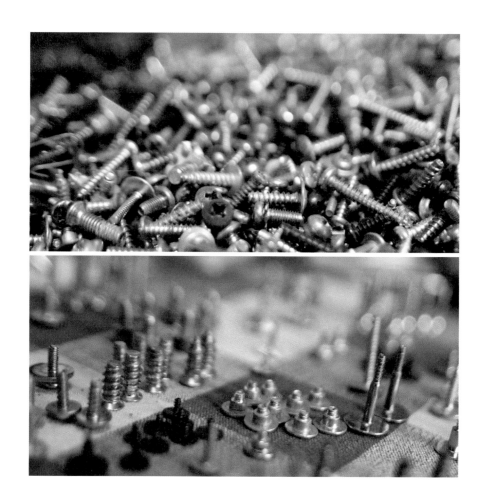

自小愛收集的我，喜歡將一模一樣的物品陳列排放整齊，
然後癡癡的欣賞著以數量取勝的壯觀。
那樣單一物品的壯觀陳列，是一種美；
當這些壯觀的美快速增長時，隨之而來的就是置放的困擾，
在萬般不捨之下，我才興起了資源回收再利用的念頭。

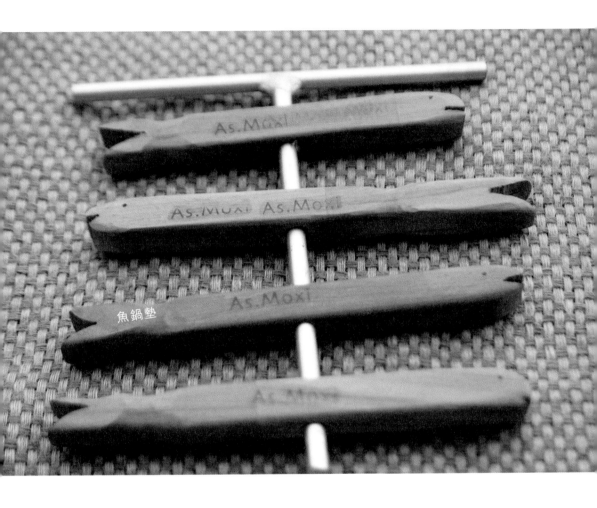
魚鍋墊

一塊塊收集而來小木料，在鋸台前拿起又放下，就是捨不得破壞原始的美，每當面對這樣的狀況時，腦海中就會出現提醒自己的聲音：如果我不加以利用，它將永遠是一塊無用的小木料。終於，小木料有了機會變成可造之材。

我對塑膠罐、寶特瓶、玻璃瓶或其他東西，也都有相同的問題，欣賞之餘，還需要下定決心，才能將這些瓶瓶罐罐變成另外一種實用美。

目錄 Content

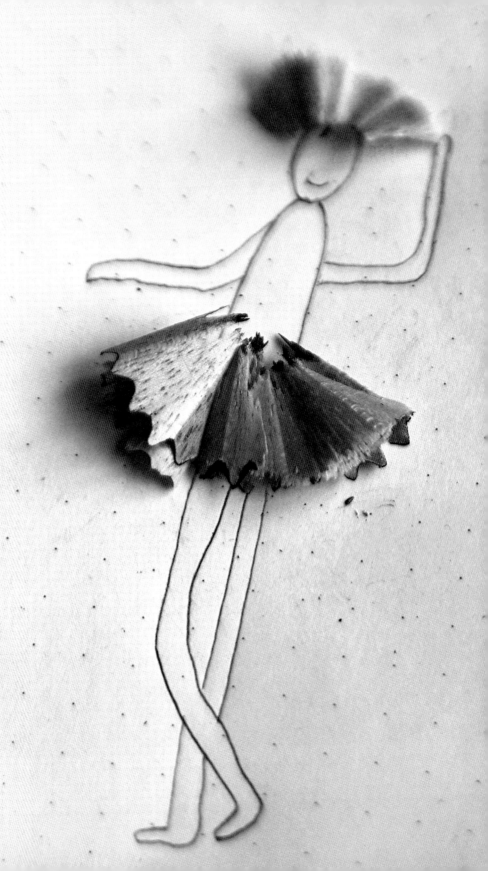

隨手

隨手。丟了。變成垃圾。
隨手。收了。變成資源。

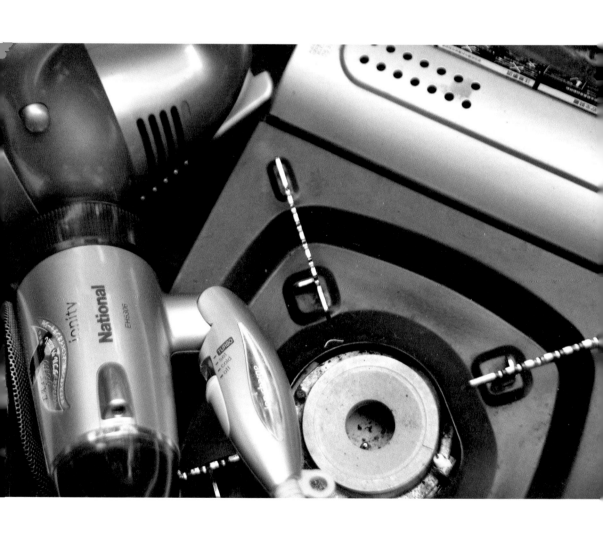

随手

我很喜歡一部電影，片名是〈瓦力〉，那動畫裡的每個場景都讓我屏息凝視。

影片的內容是描述慘遭人類破壞過後的地球，全部都是堆積如山的廢棄零件和垃圾，人類放棄地球後，坐著飛行器在星際間生活，只留下了一個名叫「瓦力」的機器人，獨自勤奮的清理著，被垃圾覆蓋的地球。瓦力生活所需的一切，都來自於堆積中的廢棄物，瓦力在廢棄堆裡收集著，這一片死寂的世界裡什麼都有，什麼都不稀奇，唯一找不到的，就是生命的跡象。

現代的生活裡，許多人有著共同的經驗，印表機突然就壞了，送修後，店員會告訴你「換一台比修理便宜」，以消費者的立場，當然是越便宜越好。於是，「壽終正寢」的印表機被回收，我們以較低價格擁有了一台功能更先進的印表機。生活總有許多事，讓我們不斷地忙碌著，為了有更多的收入，為了有更美好的生活，當我們在追求更美好的未來時，確實沒有時間思考，那台印表機怎會突然掛了？我們的重點都會放在「印表機壞了，耽誤了我的正事」。而以較低價格可以立刻解決的問題，成了「必然的選擇」，這是世界各地的普遍現象。

當我們搬回一台新的印表機時，會不會想起那台被回收的印表機？它流向何處？

隨手

印表機內部

當我拆解許多台被棄置的印表機後發現，所有零件都很堅固、功能正常，卻因為系統運作出問題而被棄置，我實在好奇著這系統究竟出了什麼問題？查遍相關資料後，才發現了是因為我們從來不曾注意過的經濟因素，那是許多國家簽訂「計劃性淘汰」的協定。

如果我們的印表機不會停止運作，生產就會出問題，一連串的經濟效應讓人類發明了會造成大量棄置的後果。所以，印表機裡的晶片被設定，時間到了，自然會壽終正寢，無論你多麼愛惜、無論零件多麼堅固。

我是真實世界裡的「瓦力」，喜歡在人們的隨手裡
發現和收集。在發現與收集的過程中，許多零件、
材料，在拆解與重新組合後，生活中增添了許多便
利以及樂趣。而令人感慨的，是人類的世界在我們
隨手之間，悄悄地改變著；人類身處的地球在我們
的隨手之間，漸漸地失去了美麗與健康。

隨手

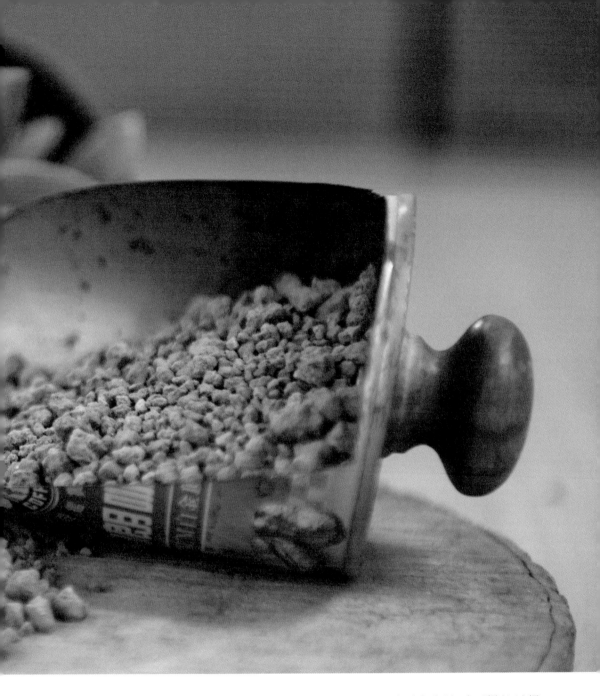

看著每個社區的資源回收站，堆滿了隨手丟棄與隨手可得的垃圾資源，這「垃圾」與「資源」，成了我生活中必然有的「感慨與驚喜」，「得」與「失」，就在我們的隨手之間。

愛護地球

「愛護地球」這變成口號的名詞已經令人麻木了。在經濟主導世界脈動之下，人類的生活方式依舊依循著慣性。除了最基本的生存外，還不斷的追求更舒適、方便的生活，許多物美價廉、極具便利性的物品因應而生。拋棄式的物品琳琅滿目，在急速繁忙的生活裡，消費者的心態就是圖其便利性。以牟利為主要目的的商人，不斷將物品推陳出新，消費者也樂得省卻處理的麻煩，例如塑膠製品。這些用完即丟的塑膠罐、塑膠袋等，也同時在我們的地球上，佔據了極大的空間。

以世界共謀的「計劃性淘汰」為經濟循環方法時，許多產品被設定使用壽命，即便是功能健在卻必須宣告壽終正寢，這也使得我們的地球背負更多的垃圾和污染。反觀自然界的循環道理，陽光使地面的水分蒸發，天空用下雨回歸，雨水滋潤大地，養活生命，陽光和雨水，帶給地球萬物生生不息的循環系統。這生生不息的循環系統，才是永續的概念。

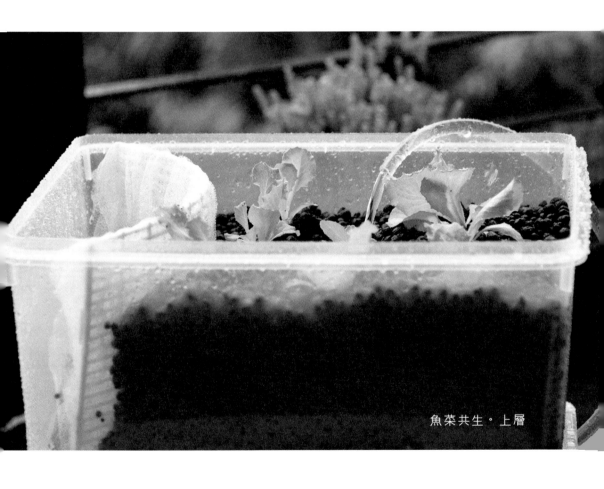

魚菜共生。上層

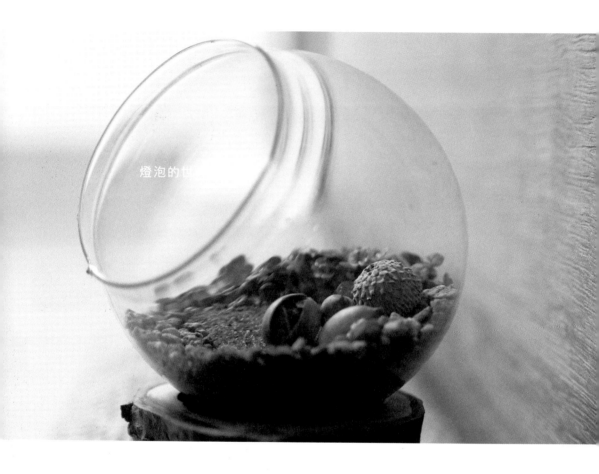

燈泡的世...

人類建立的經濟運作模式，在無法永續和循環之下，破壞了地球原本的生態和面貌，也破壞了自己的生存環境。鯊魚的肚子裡有塑膠瓶、海龜的脖子上有塑膠袋、海邊的寄居蟹暫居在瓶蓋裡……，許多物種因人類的垃圾而死亡甚至消失絕種。因為人類的無知和貪婪，讓我們的地球溫度不斷上升而走向可怕的未來，在冷氣房裡討論如何節能減碳、在「計劃性淘汰」的經濟協定裡討論著垃圾減量，這都是人類掩耳盜鈴的行為。

隨手

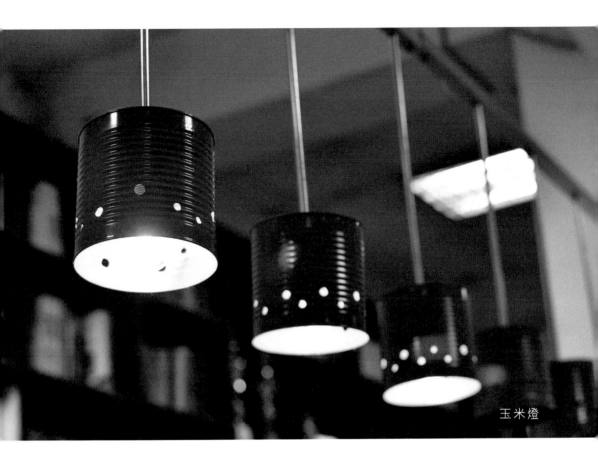

玉米燈

愛護地球是人類應該有的共識，如何愛護地球更是不可缺的知識，
在這個階段裡，你我能做些什麼呢？「隨手」扔了是垃圾，隨手將
垃圾回收再利用，是我們身為地球人能盡的一份小小力量。至今，
我仍然相信「眾志成城」的信念，如果大家都能加入「愛護地球」
的行列，我們一定能夠在地球加速毀滅的時候，用最大的力量來挽
救這一切。

簡單。美

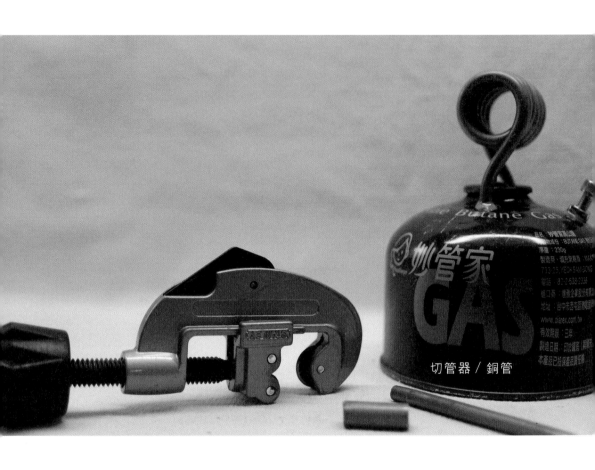

切管器 / 銅管

實驗

隨手

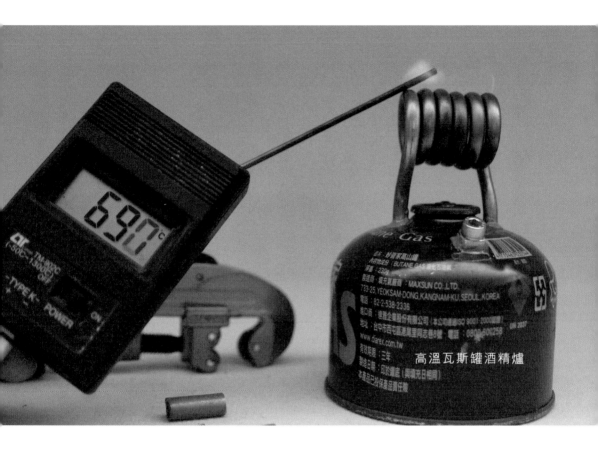

我不斷的實驗。
我喜歡實驗前的假設、喜歡實驗時的嘗試、更喜歡實驗的結果。

我喜歡失敗。因為在失敗裡看得見錯誤。
我相信失敗。因為失敗總真實的呈現錯誤。
而成功。無法辨識是否因為僥倖。

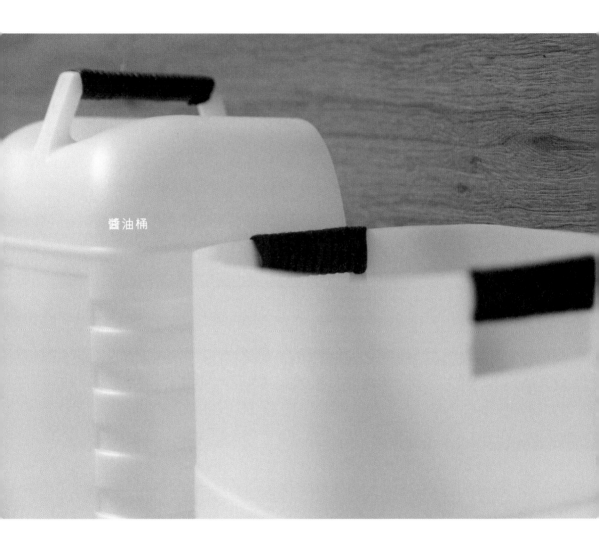

醬油桶

婚姻

當我撕去牛奶桶上的標籤，
各家廠牌都已退場。
清洗過後，
不同的樣貌組合在一起，
讓我想到婚姻。

隨手

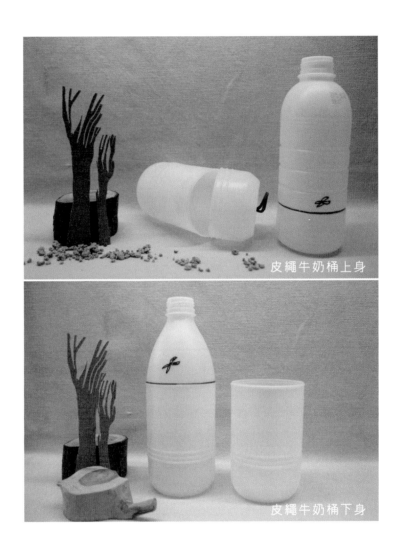

皮繩牛奶桶上身

皮繩牛奶桶下身

其中，
有天作之合的美麗，
有天差地別的難受，
這垃圾婚姻，
還是得講究門當戶對。

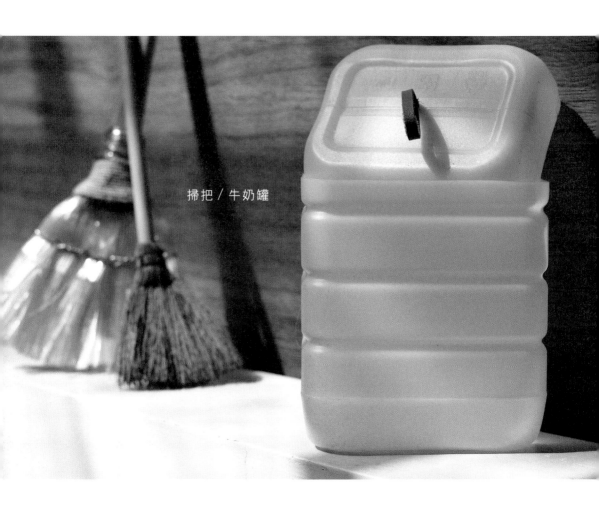

掃把／牛奶罐

隨手

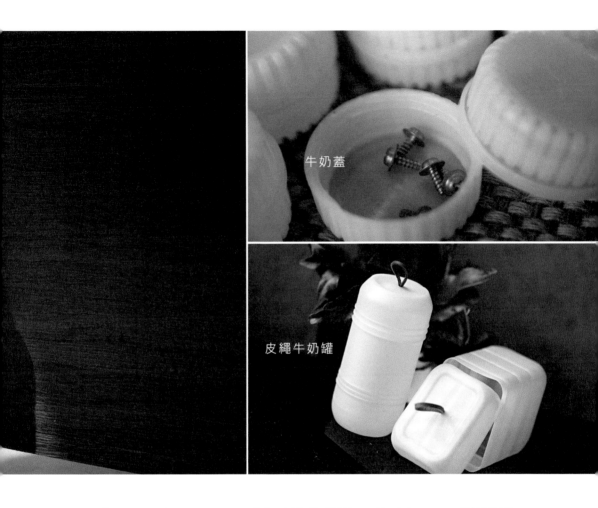

牛奶蓋

皮繩牛奶罐

門當戶對

我很迷戀「剛剛好」的所有一切，「剛剛好」一詞對我來說就是一種完美。

我將玉米罐配上茶葉的內蓋，兩個圓完美的結合，那樣的「剛剛好」是在配對千百回後發現的。於是，我用了許多時間在配對，同樣材質的牛奶罐、材質相近但大小不一的瓶蓋、鐵桶、鋁罐、這配對遊戲讓自己覺得是瓶瓶罐罐的月下老人，看到配對成功時，內心會升起一種莫名的滿足感，我稱之為「門當戶對」。

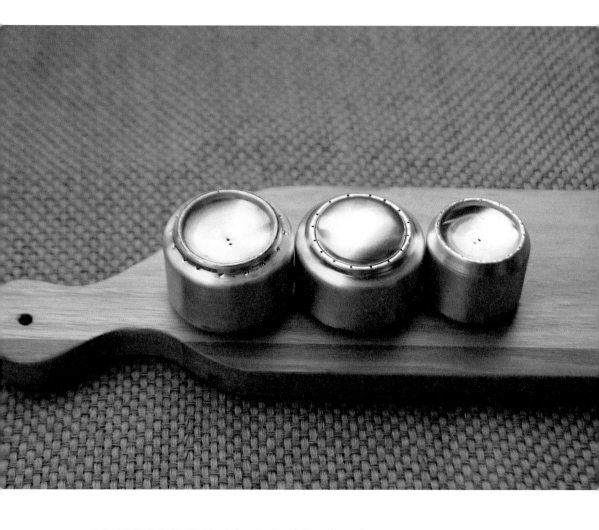

瓶瓶罐罐的前世今生

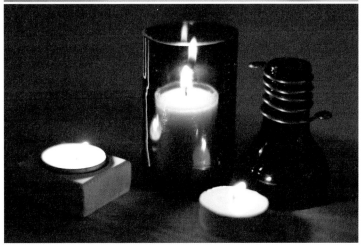

前世今生。總說因果。

塑膠罐不耐熱

玻璃罐不耐摔

鐵鋁罐不耐濕

因果之間，總有它的道理。

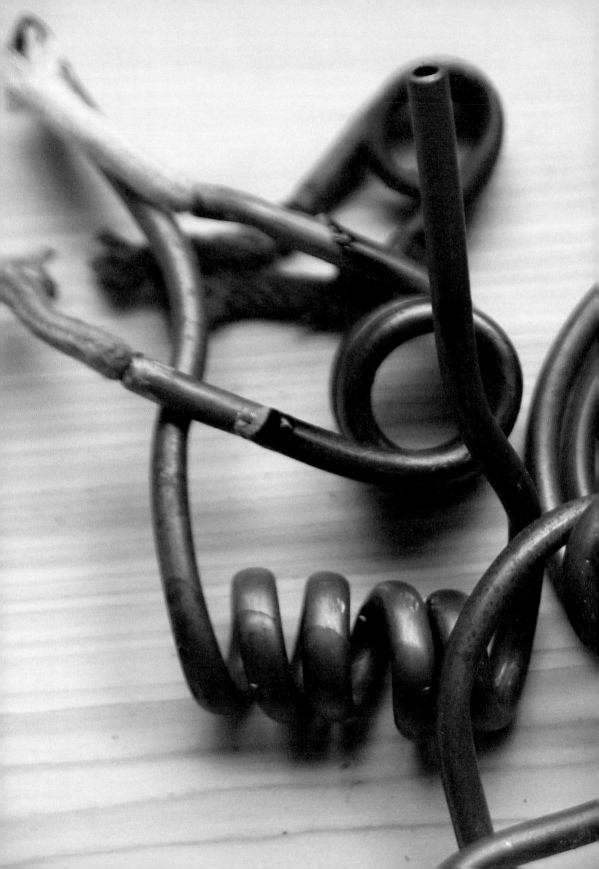

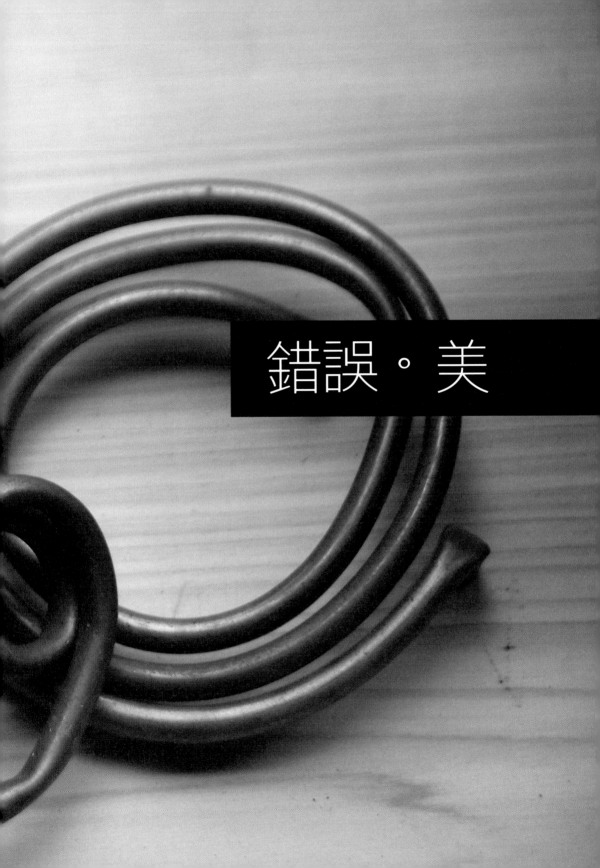

錯誤。美

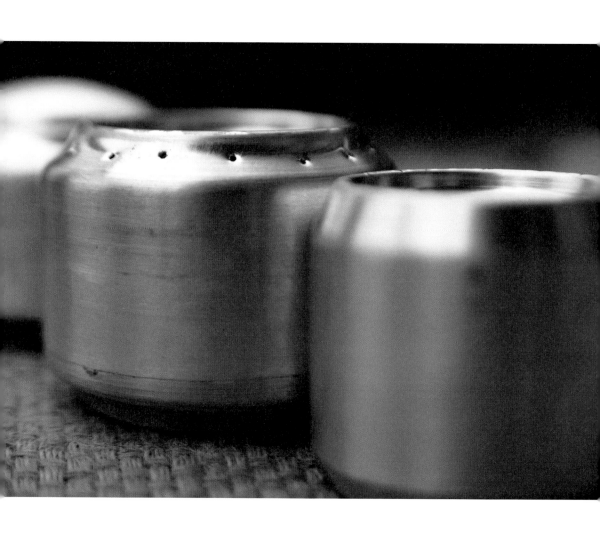

隨手

42

看似簡單

鋁罐要用砂紙磨光，
這是多麼簡單的一個動作。
砂紙顆粒越粗，
磨的速度就越快，
顆粒越細的砂紙，
要完工就必須要有耐心。

我用 100 號砂紙
認真的將鋁罐上的塗料磨光，
每一個凹陷處
還得將砂紙折起才能構得到，
磨到一半才發現：
砂紙研磨的痕跡明顯，
毫無光滑亮麗的完美感。
粗顆粒的砂紙和求快的動作，
讓鋁罐呈現的樣貌與心中的完美作品，已差之千里。

再一次的練習。
我選擇了 180 號的砂紙，
順著定向，細心研磨，
作品只能說差強人意。

隨手

極其簡單的動作，
在多組變項裡操作，
總有不同的結果。
許多作品的完成後，看似簡單，
不過幾個動作就可以完成；
但過程，
卻深藏著許多及極細微的自我要求。
慢工才能出細活。
我深刻體悟。

一個。十個。百個。

如果不要求完美，
一件事情做一遍即可；
如果要求完美，
一遍。十遍。百遍。
在每一次的累積裡，有不同的體悟。

剪下第一個寶特瓶。
為了平整無瑕的剪口，
我需要仰賴簽字筆先畫下圓，
然後照著線，耐心地剪開。

隨手

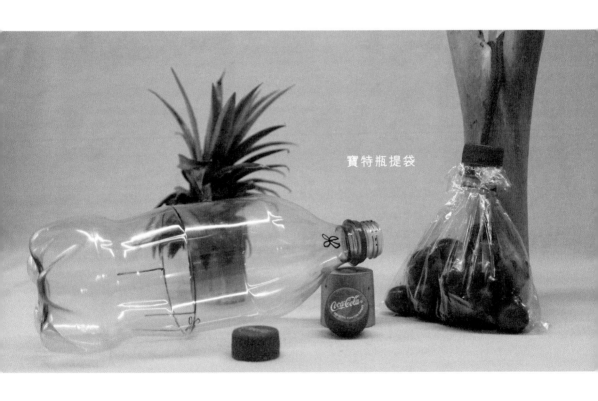

寶特瓶提袋

剪到第十個，
發現逆時針的剪法比較順暢，
速度變快了，
剪口也平整許多。

剪到第二十、三十個時，
我已經不需要簽字筆先畫線了。
因為靠著剪刀的平面、逆時針，
就能剪出完全水平的剪口。

不斷地練習、不斷地剪，
我已經完全游刃有餘，
連剪刀的開合都不需要了。
我可以靠著剪刀平面逆時針滑過，
技巧純熟除了加快速度外，
成果都能達到自己認定的完美。

隨手

漱口藥水棉花棒盒

可樂瓶收納盒

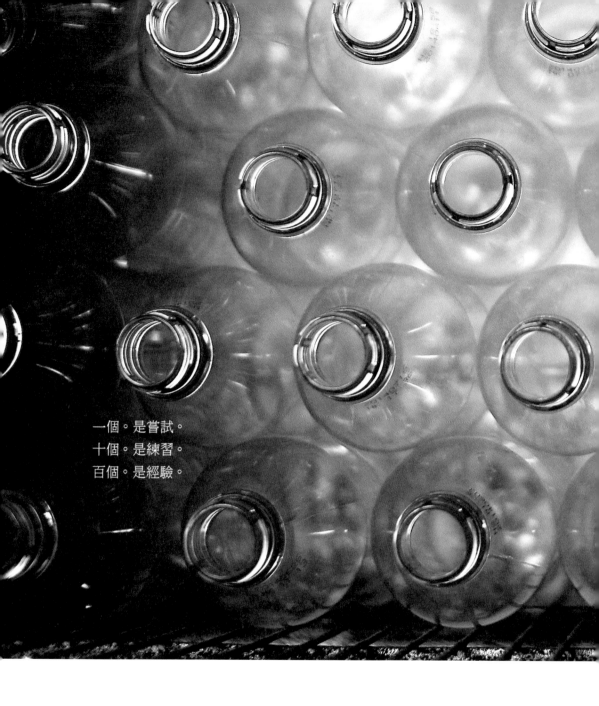

一個。是嘗試。
十個。是練習。
百個。是經驗。

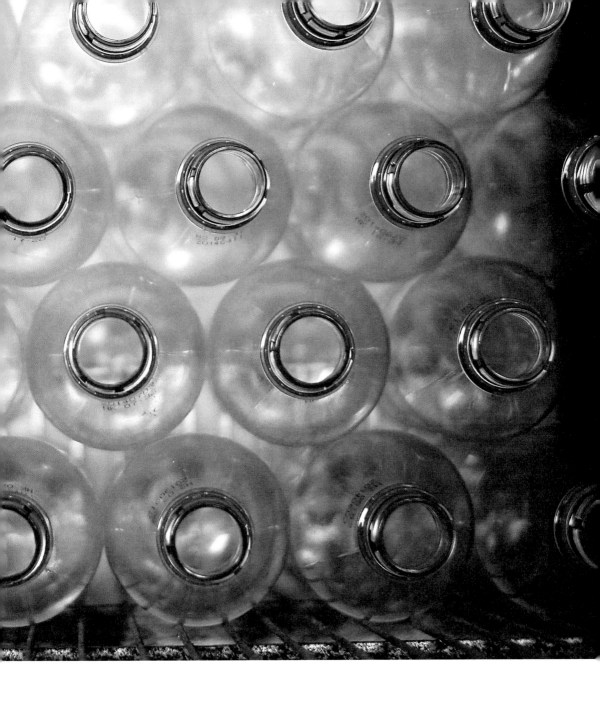

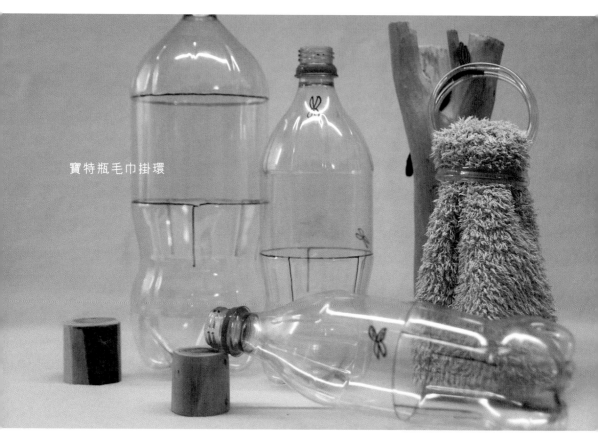

寶特瓶毛巾掛環

幫助自己

第一次拿起可樂的曲線瓶，慎重的剪下第一刀、第二刀……，
認真剪成自己要的樣貌，卻發現怎麼也無法折成收納瓶。於
是，又拿起第二個曲線瓶、第三個、第四個……剪了又剪。
我發現每次的失敗都在於剪線過長或稍短，以至於無法折
起。後來發現，在曲線瓶腰身上，套上一條橡皮筋，就可以
畫出完美的停止線。

隨手

當練習次數多了以後，那橡皮筋的停止線已經深深的印記在腦海裡，即便沒有橡皮筋的輔助，也可以成功剪出完美的收納盒。

我常說，在面對困難或阻礙的時候，要努力想一個變通的辦法，幫助自己。橡皮筋套在曲線瓶的腰身後，剪線完美的停止，不斷地嘗試，重複做出零失敗的作品，這樣小小的成就，點滴之間的累積，成就了自信。

寶特瓶展示盒

寶特瓶展示盒

認眞・美

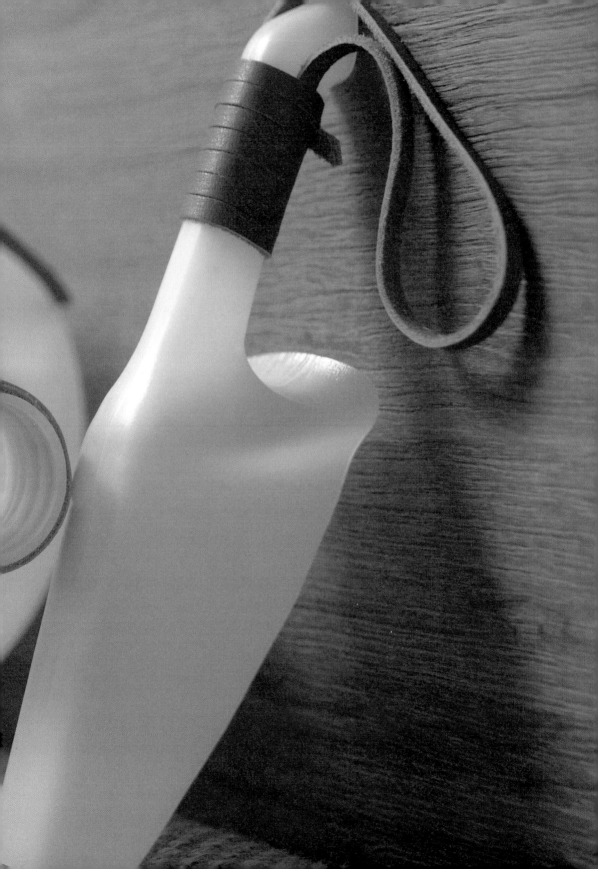

關於

每天上下班必經的資源回收站，是我不論晨昏都會報到的地方，那裡堆滿了家庭垃圾，而且什麼都有，什麼都不稀奇。

一個瓶蓋，應該能做什麼？
一個塑膠牛奶罐，應該可以做什麼？
一個鐵罐，應該可以做什麼？

在每一個自認為的「應該」裡，我總收起一切。收著收著，除了瓶瓶罐罐外，還有各式各樣的小零件，堆積如山的垃圾群體越來越多，佔用空間越來越大，我成了名符其實的垃圾婆。我常常拿起收集的材料欣賞著，就像鑑定古玉寶石般認真，也在每一個突發奇想中嘗試、實驗，時間累積的經驗，讓我對每一個廠牌的鋁罐，口徑是多少？高度多少？材質堅固程度或耐熱溫度等都瞭若指掌。

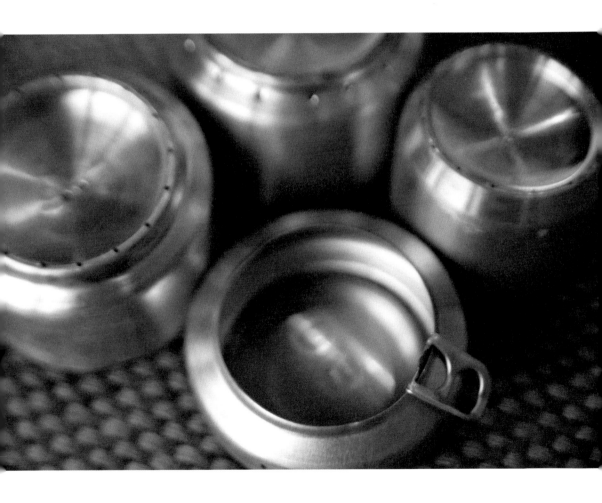

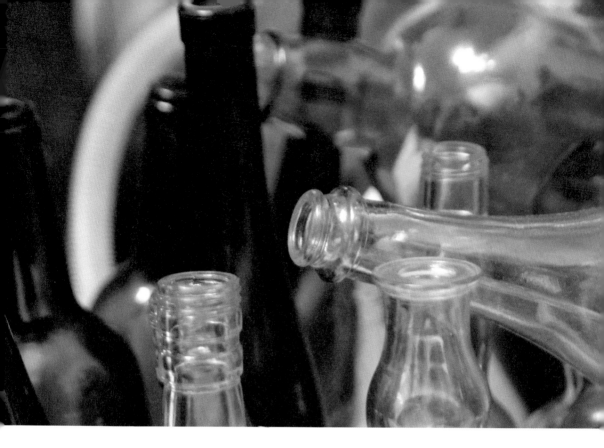

減法

我一直都習慣用減法來面對問題。
當問題產生、當許多人在抱怨時，
我會跨過許多無用的卡點，
然後想著除此之外，還能做些什麼？
減法讓許多事情簡單化，
解決問題自然快速到位。

隨手

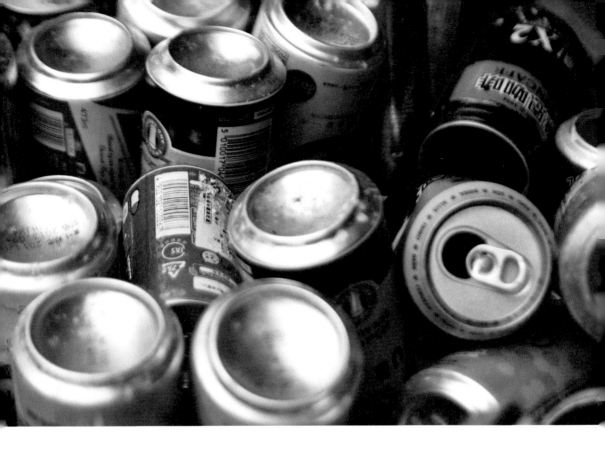

這樣的慣性思考,在編製《隨手》這本書的時候,
許多的創作過程都充滿了困難,
當然也收集了許多失敗。

有一天，看見專業木工師傅做事。
我發現當他需要一個凹槽時，不是用刻鑿或鑽研，
而是另外切割木板加入，
讓兩塊較大的木頭包覆在外形成凹槽。
我恍然大悟，
原來，道理這樣簡單；
原來，方法需要適人、事、時、地、物。

看見了自己思考的慣性，
常在做事的時候提醒自己，
這樣的「隨手」，
才能真正的「隨心、隨手」。

隨手

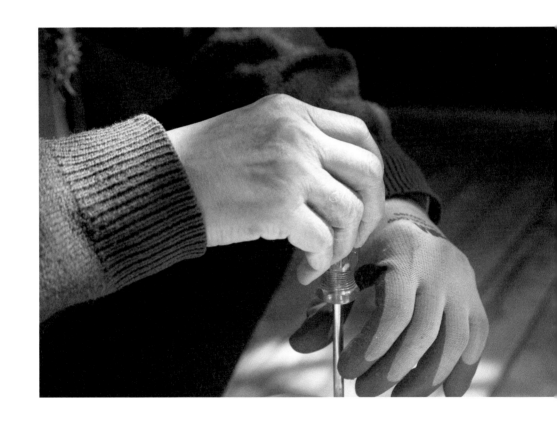

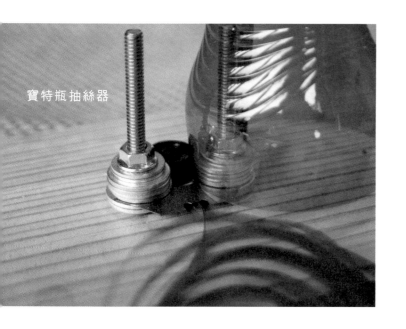

寶特瓶抽絲器

評論家

寶特瓶毛巾環

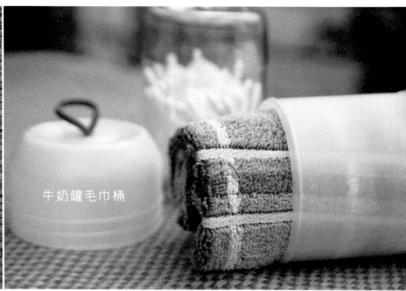

牛奶罐毛巾桶

我常常拿著自己發明的作品給大家看。
在評頭論足一番之後,
百分之九十九的人都會稱讚不已,
也會說自己爲何沒想過可以這樣做。
但鮮少有人問做法。
因爲簡單的組合,
我讓大家拿起剪刀一起剪個塑膠瓶。
大部分的剪口都不夠平整,
這時候,才會有人問起關於技巧的事。

這個現象讓我思考著:
在我們的生活當中,
是不是對於看似簡單的事情過於自信?
是不是連沒有經驗的事情,
都能說得頭頭是道且信誓旦旦呢?

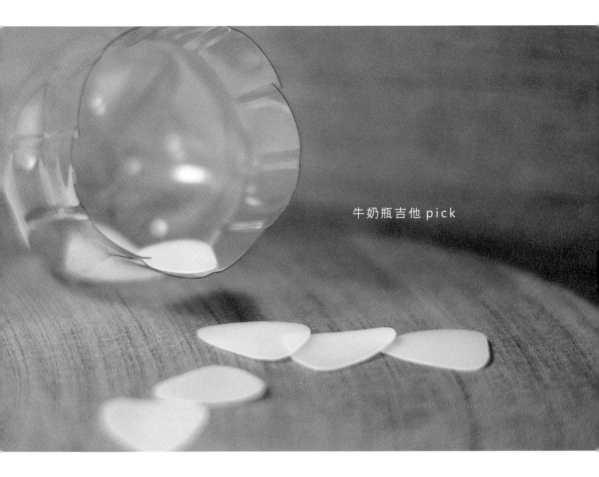

牛奶瓶吉他 pick

垃圾婆

「你要什麼？我撿給你」。在我周遭的朋友中流行這一
句話。最近為了團練吉他，才發現彈爵士吉他用的塑膠
彈片（pick）常會斷裂，是消耗品，在臨時缺乏的情況下，
我想起塑膠牛奶罐。拿把剪刀，照樣剪下彈片的形狀後，
發現雖是替代品，但功能完全不低於正品，隨手剪了幾
十個，團練時，我成了彈片免費供應商，要多少個都不
是問題。

隨手

64

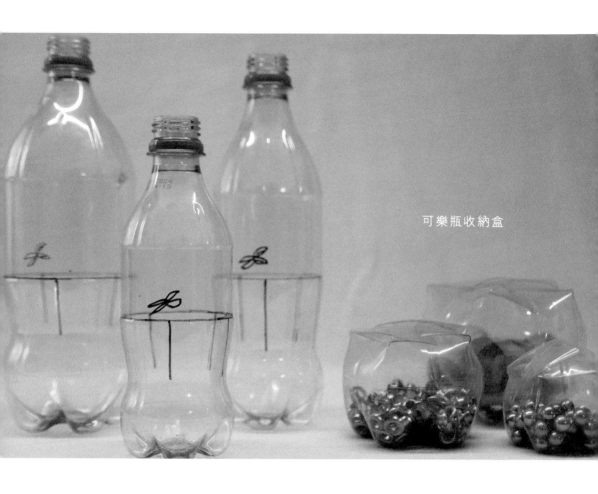

可樂瓶收納盒

愛釣魚的人有許多小零件、愛做裁縫的朋友苦於收納、喜歡手作的朋友也有小零件分類儲存的問題。我聽了他們的苦惱，將可樂曲線瓶剪成可密合的收納罐，一個個透明的收納盒讓人一目瞭然，美麗的蘋果造型只需要一把最普通的紅色剪刀，沿線剪下，所有分類收納的苦惱都解決了。

住在宿舍裡沒有廚房設備的同事，我送他一個酒精爐，
從那時候起，他開始享受隨時可以燒開水、煮食的幸福。
隨手撿回的瓶瓶罐罐，透過一把二十八元的紅色剪刀，
簡單的做法就能解決生活中的小困擾。我從垃圾婆的角
色變成了生活中的魔術師，總大方地說著：「你要什麼？
我撿給你」。

「撿、剪、減」，撿了、剪了，地球的垃圾也能減少了。

隨手

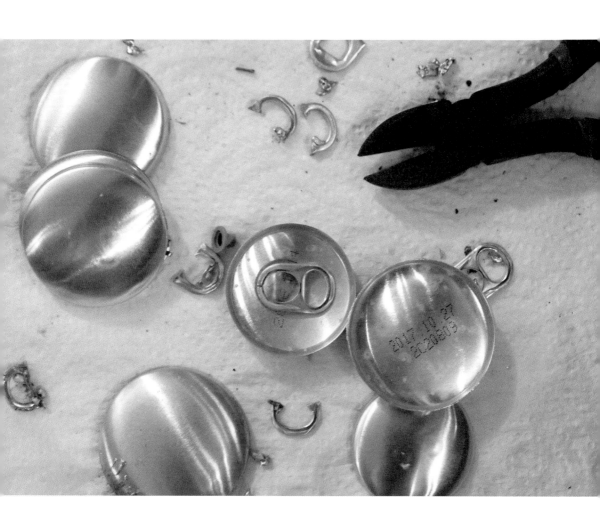

知足・美

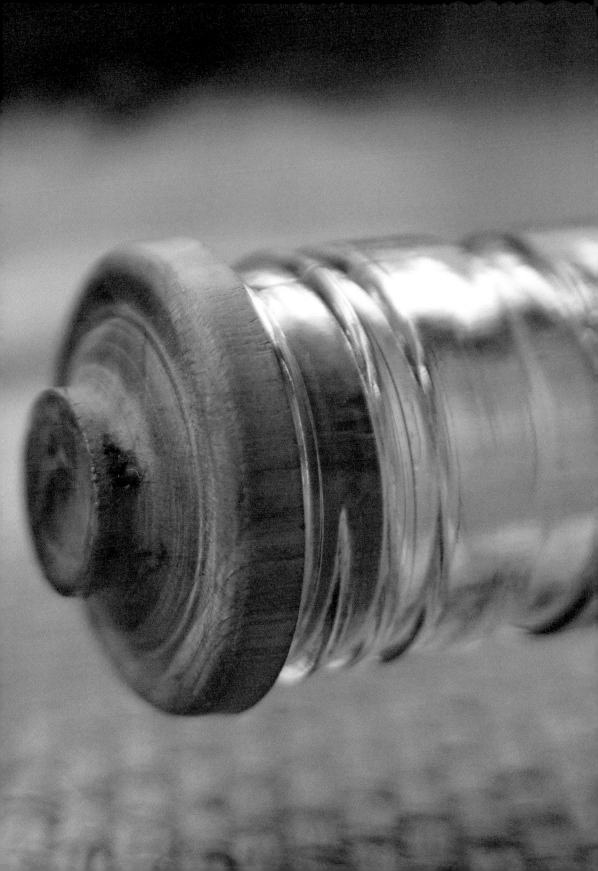

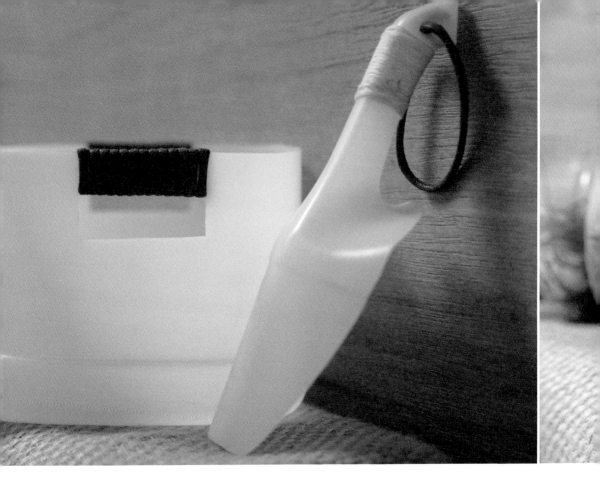

零件盒子

生活中，總有些小小的物品，因爲尺寸形狀不一而無法
存放整齊，爲了小物品而購置的收納盒又無法滿足所需，
一個能容納全部的盒子，又無法分類。我常爲了這些小
東西苦惱，於是，開始當起瓶瓶罐罐的造型師，設計自
己所需要的收納盒。

隨手

在眾多瓶罐之間，我發現可樂曲線瓶是做成收納盒的極
品。內凹的曲線剛好可以變成折下的壓力而蓋緊，即便
是翻轉千百回，東西也不會掉出來。我喜歡這種結構緊
密的創作。

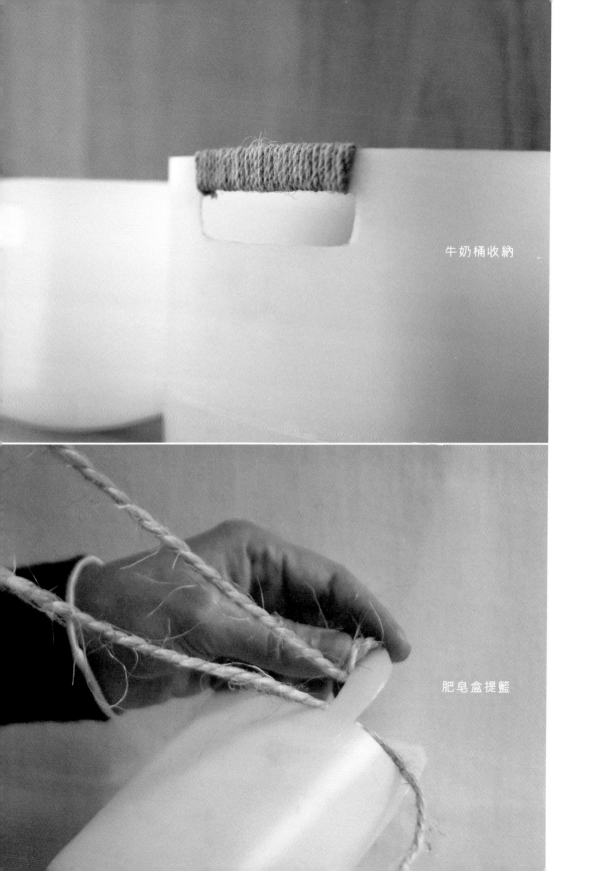

牛奶桶收納

肥皂盒提籃

用牛奶桶的下半身當作零件盒子，可以裝進爲數衆多的零件，但有重量後才發現不易拿起，於是，又在兩邊剪個長方形，方便提取。剪長方形的時候，因爲剪刀總無法順利的轉彎，剪口的不平整讓人好生苦惱，我嘗試用美工刀，那剪口還是不夠平整美麗，望著一個牛奶罐發愣，我終於想出快速有效的方法，就是將美工刀的刀鋒加熱，解決了一切。切口用麻繩纏繞後，這零件盒子的質感立刻提升。

許多事情總在不斷地修整過程中而接近完美，除了實用的功能性之外，賞心悅目，讓垃圾改頭換面成爲精品，是回收資源創作最高的指導原則。

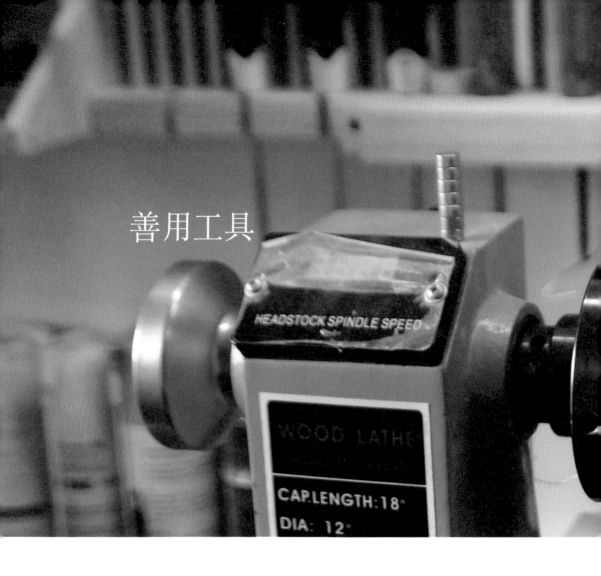

善用工具

鋁罐的外漆五顏六色，即便是相同的鋁罐組裝，也覺得那色調複雜，無法達到一種單純的美。我發現用砂紙磋磨即可脫漆，讓鋁罐變成單純的金屬色調，做出來的酒精爐堪稱精品。只是磋磨的過程單調無趣，讓人無法耐心地繼續，做完一個精品酒精爐後，想繼續做第二個火苗不同的酒精爐，但一想到要脫漆，就產生了放棄的念頭。

隨手

欣賞著精品般的酒精爐，想著如果那個火苗若能夠變換方向……
看著砂紙……突然想起我的木工車床，靈機一動，或許可以用
木工車床來代替無聊的磋磨。我將鋁罐鎖在車床上，在快速轉
動時用砂紙輕易的磨著，不一會兒，晶亮細緻的鋁罐完成脫漆，
那細緻的紋路出自於工具的精準。每一樣工具都有它的特性和
功能，「善用」才能將其特性發揮，使其功能增加。在快速精
準地磨出一個精美的鋁罐後，我更能體會「善用」工具的意義。

隨手

工欲善其事

有了電鑽後，想買電鋸，有了電鋸後，想買砂帶機，有了砂帶機……
工具的便利性讓人著迷。為了自己手作的興趣，家裡各式的工具和零
件不斷的增加，在摸索和理解的進程中，許多工具被淘汰，取而代之
的是更具專業性的工具。

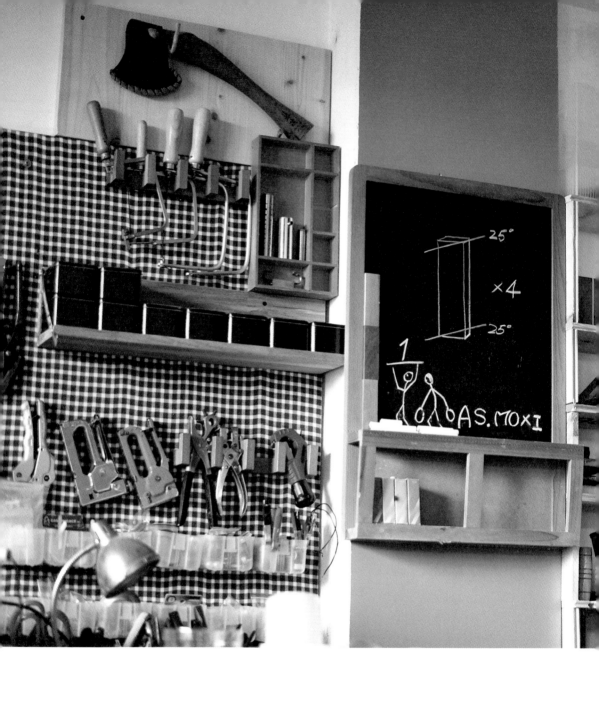

隨
手

逛工具店是我的重點興趣，大型
工具店常設有工具使用的電視教
學，我有許多對於工具使用的知
識是來自於那個小小的螢幕，如
果還有疑惑，我也會對著店員不
斷發問，直到我能理解一切。

利用工具、善用工具、巧用工具，
這是一個不同的思維。利用工具
能節省工作時間，善用工具能讓
工作進展順利，巧用工具就是解
決工作時的困境。所謂工欲善其
事，必先利其器，這是亙古不變
的道理。

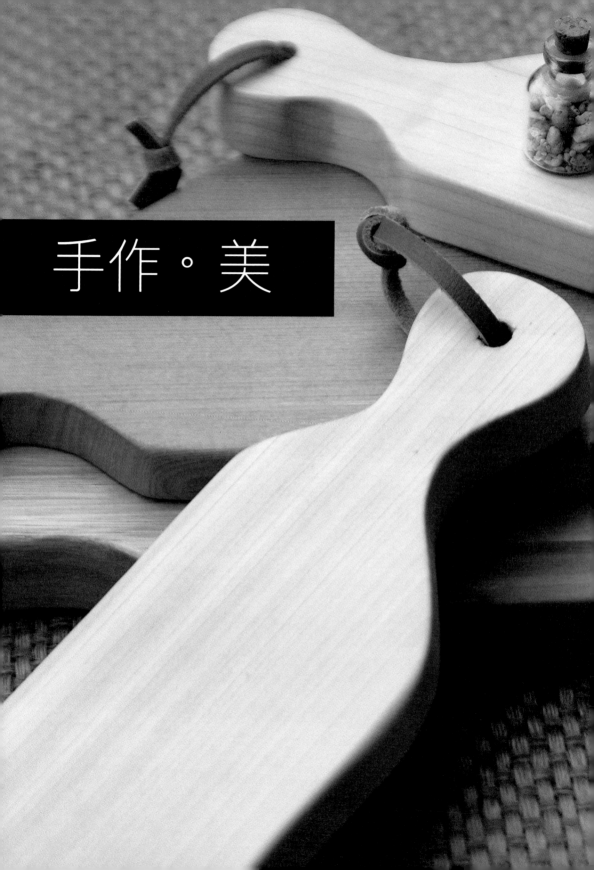

手作。美

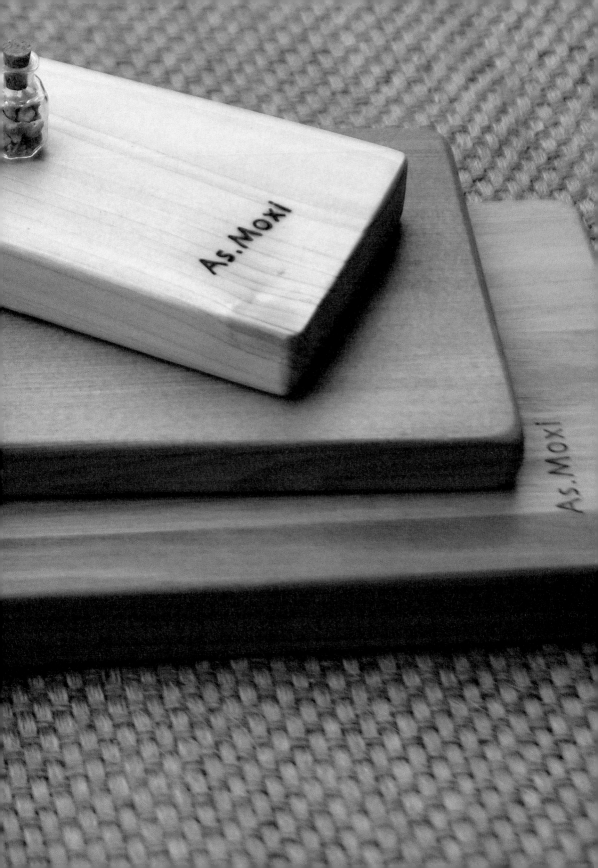

利用特性

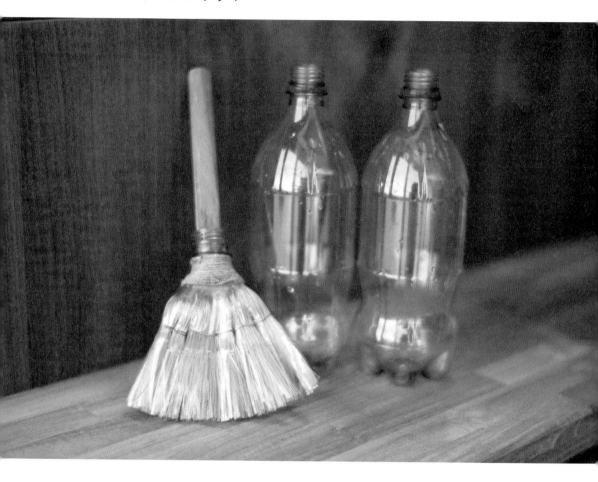

保鮮膜拉出來可以黏住盤子，是利用靜電。一般而言，絕緣體，不導電的物體，是產生靜電和保留電荷的優良材料。例如，橡膠、塑膠、玻璃等等，都是很優良的起電材料。靜電可以吸附輕量的物質，用寶特瓶做成掃把，利用摩擦力產生靜電，就能將不易清潔的毛髮、灰塵等輕易的吸附起來，變成清潔的好幫手。

隨手

82

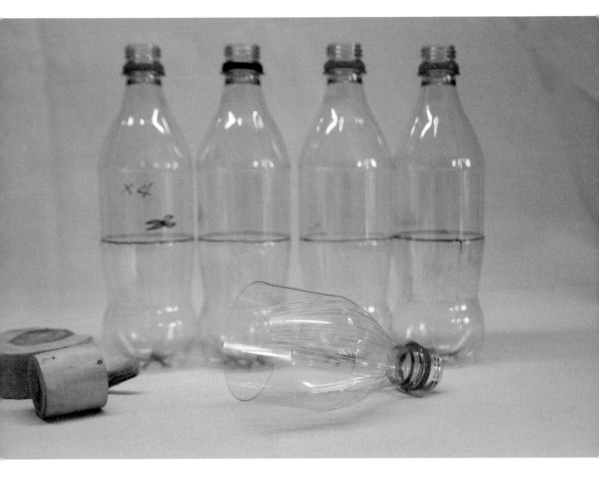

我介紹做好的寶特瓶掃把時，都說這能驅魔，因為將寶特瓶向上剪成一條一條的，需要極大的耐心，而且要剪完四個寶特瓶，每剪一刀都是修身養性的訓練。我一刀刀的剪著，一刀剪下唸一次阿門、一刀剪下唸一次佛號，直到剪完四個寶特瓶。這掃把，應該可以驅魔了。

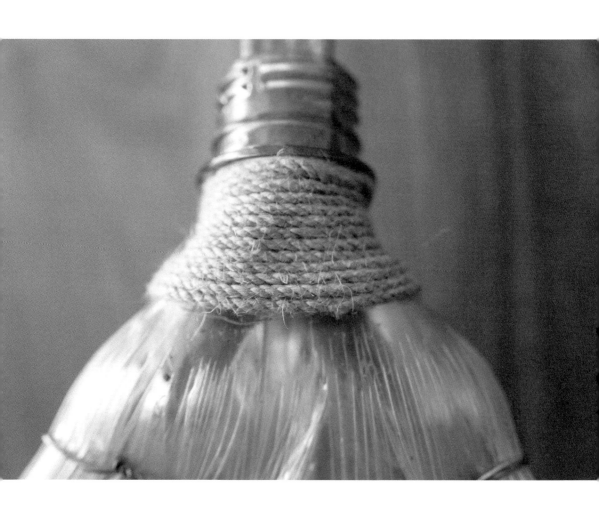

隨手

四個寶特瓶剪完後，將三個瓶口剪下，套進留有瓶口的寶特瓶上，將瓶口以下的部分壓平，穿上鐵絲，在瓶口處接上木棒，一支能清除毛髮的寶特瓶掃把就完工了。這寶特瓶的材質，不易損壞，持久耐用，所有的耐心都值回票價了。

玻璃切割

随手

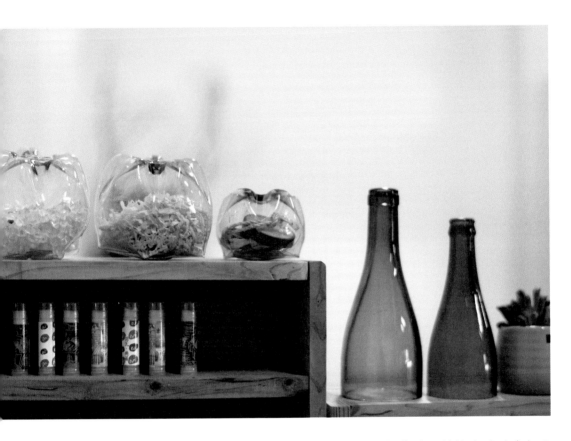

一般玻璃瓶的成分主要是二氧化矽，然後在玻璃中加入各種金屬或金屬氧化物來改變玻璃的顏色，所以有許多不同顏色的玻璃瓶。玻璃酒瓶的切割，相對於其他材質的瓶瓶罐罐來說，有更多安全性的考量，如爆裂或碎片割傷等。

玻璃切割有許多的方法，用玻璃刀畫線，利用冷熱差來
讓玻璃裂開等。我也嘗試過許多方式，例如用加熱管、
冷熱水浸泡……最重要的目的就是讓切割口能夠平整。

隨手

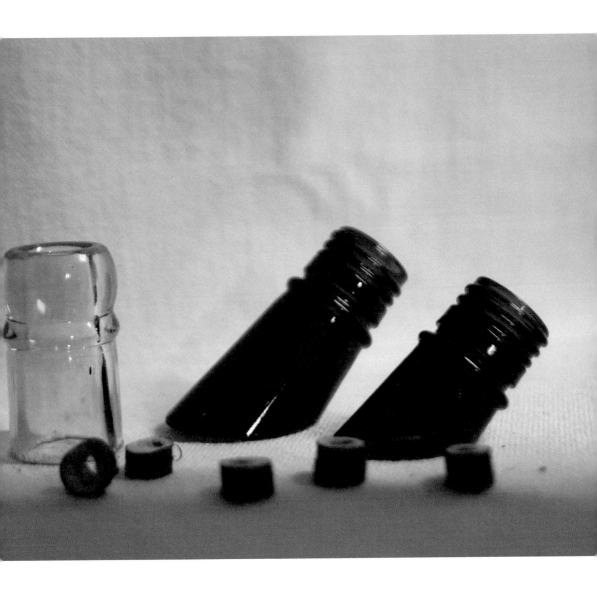

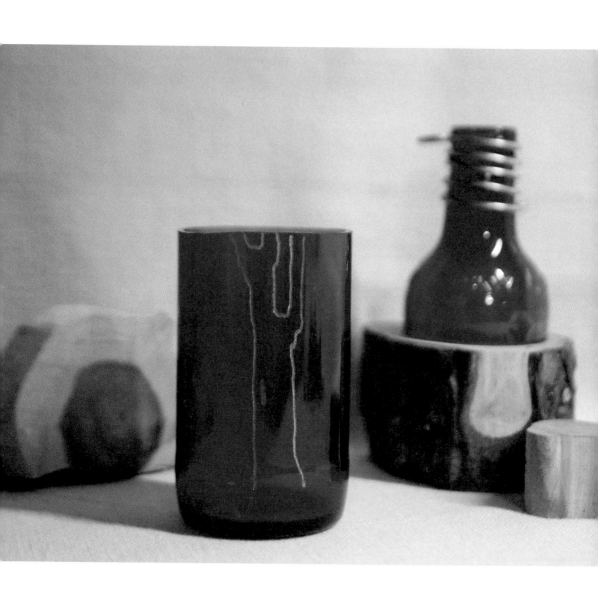

隨手

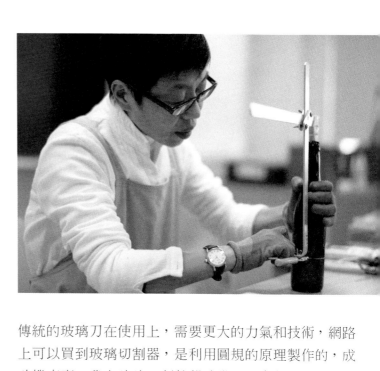

傳統的玻璃刀在使用上，需要更大的力氣和技術，網路
上可以買到玻璃切割器，是利用圓規的原理製作的，成
功機率高。我在玻璃切割教學時發現，多數的失敗品，
都是因為切割時未注意切割線的深度和完整性。玻璃刀
劃下的線條要清晰明顯，線條要完整無缺，斷斷續續的
如虛線，結果一定是參差不齊的裂口。

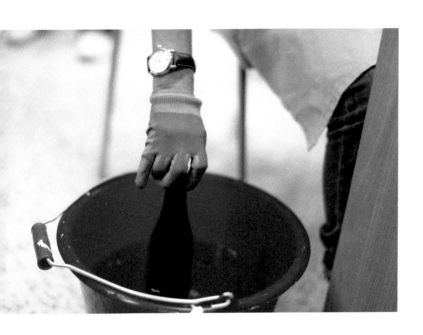

在製作每一個作品時，都必須有足夠的細心和耐心，一點點的誤差都無法使作品達到完美的境界。當玻璃切割後，我會利用小蠟燭在切割線上加熱，來回慢速地在火苗上方轉動。根據經驗，大約四分鐘後就可置放在冷水桶裡，稍加旋轉後就會自動斷開。

隨手

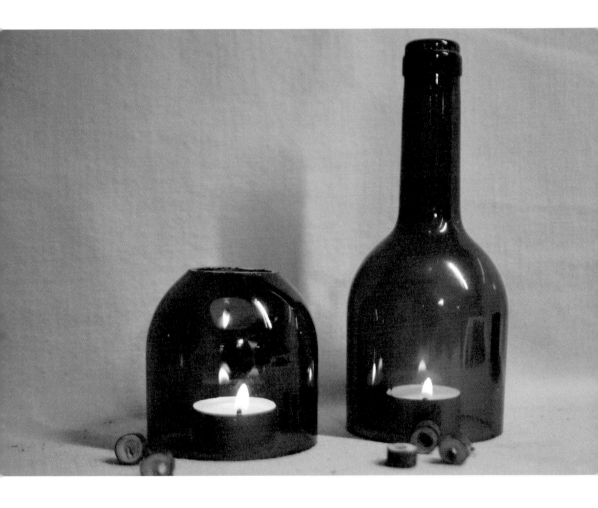

切過無數的玻璃瓶後，我漸漸地能抓住那冷熱交替之間的微妙變化，例如玻璃瓶與火苗的距離，最好在剛巧快要接觸到的那個高度。例如加熱時間與冷水的溫度差，我通常會在冷水裡加兩塊小冰塊，若冰塊太多，也會讓玻璃瓶裂口參差不齊。在這些過程中我體會了，凡事過與不及，都不是件好事。這其中的拿捏與技巧，唯有在不斷反覆嘗試中，才能夠深刻領略。

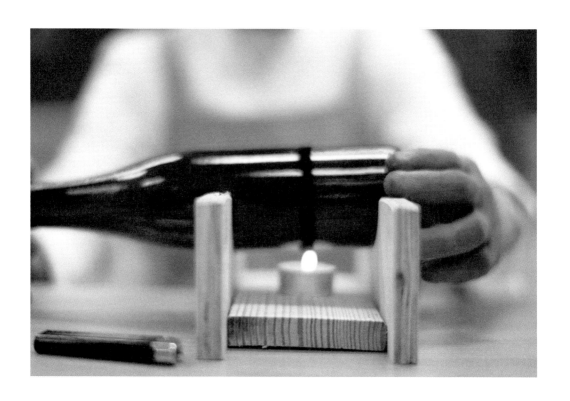

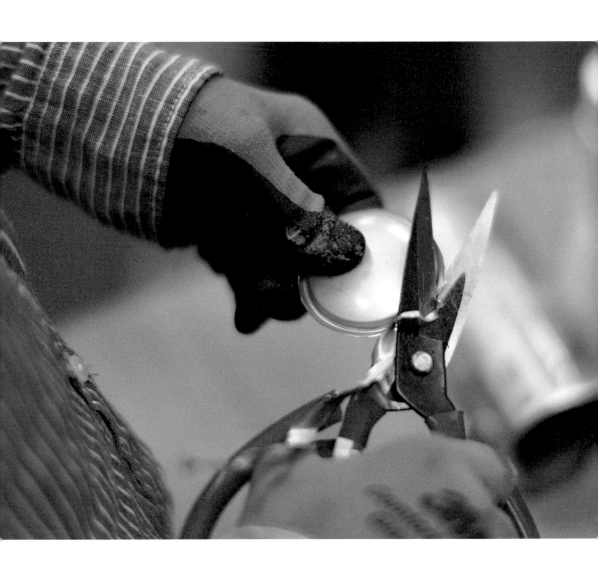

随手

隨手的概念

「隨手」的概念，是在隨手可得的材料中、幾個簡單的步驟，即可完成自己想要的作品或解決生活所需。許多過程繁複的垃圾再製品，或材質差異極大的組合，都會讓人寧願花錢了事。當隨手的概念形成，生活中會充滿許多樂趣。

我在希臘的愛琴海邊野餐，檢視附近環境，有石頭和樹木枯枝，這兩樣素材就足以讓我能夠享受美味的野餐了。我將石頭堆砌成火箭爐，火箭爐的原理就是利用煙囪效應，熱氣往上，冷空氣被帶入，這樣循環的效果，讓生火變得容易許多，重點就在製作的煙囪高度必須夠高。

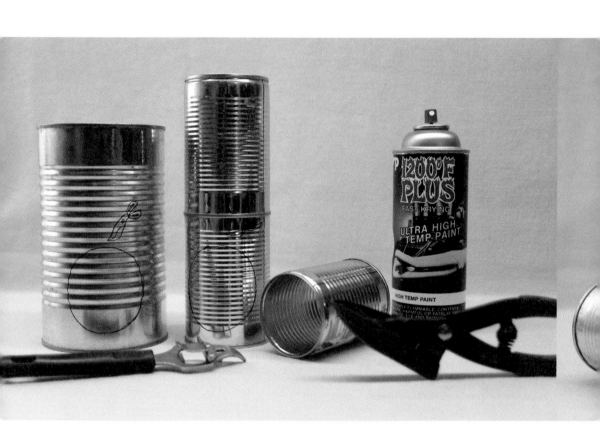

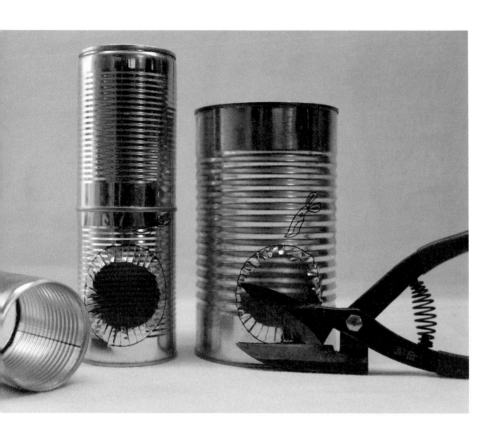

利用煙囪效應製作火箭爐，在生活中也有隨手可得的材料，例如牛奶鐵罐、茶葉罐、其他鐵罐等，將其組合後，撿些小樹枝，準備一餐飯，省去了瓦斯費用，也享受了生活的樂趣。火箭爐的溫度極高，所用材料必須是鐵罐才耐燒，鋁罐無法承受這樣的高溫。

我撿起枯枝和落葉，拿起小刀將枯枝削成燃火棒，用枯葉引火，在微風吹拂的火箭爐裡，燃火棒順利點燃，不一會兒，火箭爐已經有了熊熊烈火，在隨手可得的材料裡，我享受了一場愛琴海邊的盛宴。

隨手

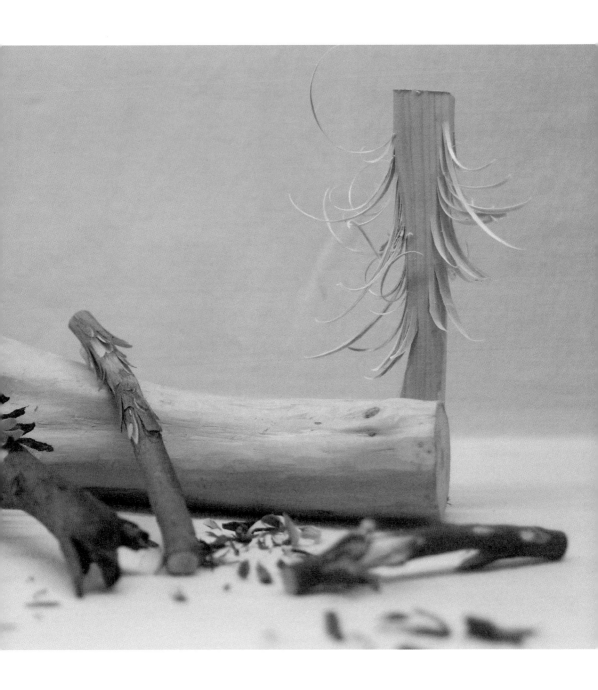

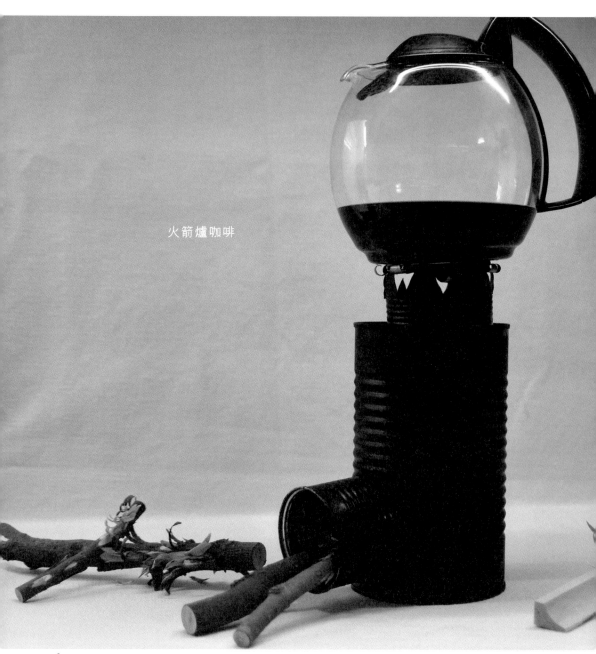

火箭爐咖啡

隨手

火箭爐

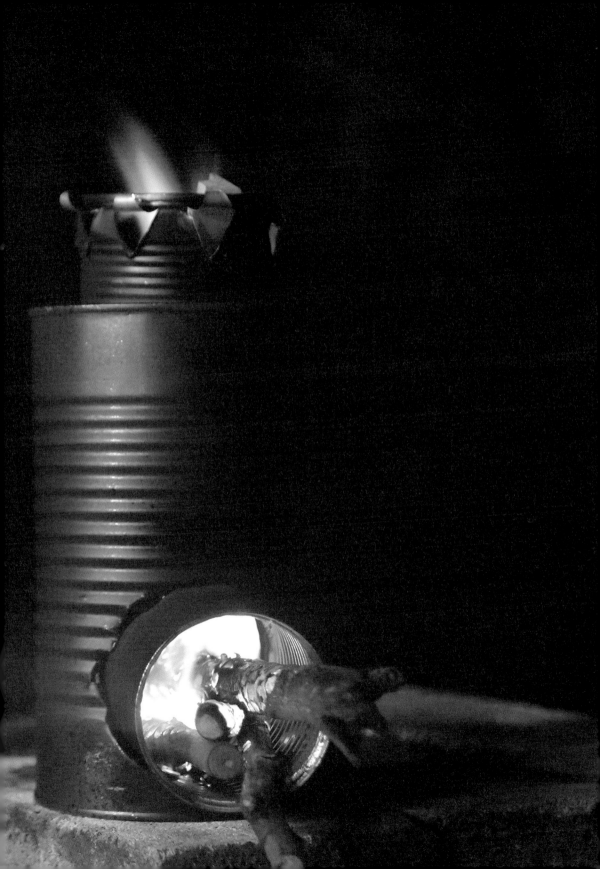

成就自己的夢想—
魚菜共生

如果可以，我相信不需要任何理由，大家都希望能吃到
自己親手栽種的蔬菜。種菜，想到植物生長的三個要素，
陽光、空氣、水、還有最重要的是需要一畝地，這樣的
條件就讓「種菜」變成了許多人退休後的夢想，在鄉下
買一塊地，成就自己的夢想。

隨手

食安、農藥、菜價……讓人不得不選購掛著有機的蔬菜，即便是
價錢貴，也吃得安心。在新聞不斷揭露的食安問題中，一般大眾
對於有機的認證也抱持著懷疑的態度，這時候，如果能自己種
菜，是一個令人開心且安心的事。也因為如此，不需要土地耕種
的魚菜共生開始流行，小小的陽台，也能種出夠全家人吃的蔬
菜，大家瘋狂的試種，只為了能吃得開心且安心。

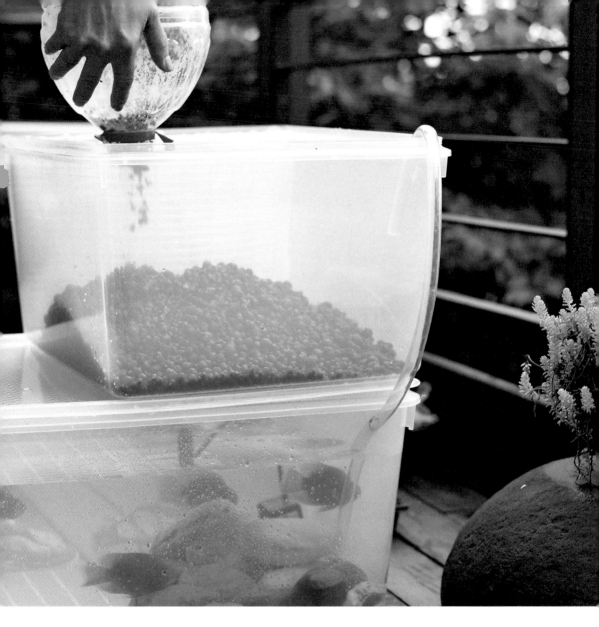

魚菜共生系統，是將魚的排泄物變成菜的養分，靠虹吸原理
將水抽進菜箱，然後快速排入魚箱，製造出魚兒需要的氧氣。
這需要兩個類似整理箱的箱子，大小均可，就看自己要種多
少量的蔬菜而定，養魚的箱子要夠魚兒游動，菜的多寡跟魚
的排泄物有一定的比例，如果只養幾條小魚兒，排泄物不足
以支撐蔬菜生長所需的養分。

隨手

看著魚菜共生的教學影片，我嘗試做了許多種版本，許多作法都有其美中不足之處，混亂之際，我重新的思考魚菜共生水流的原理，那是單純的「虹吸原理」。回歸最原始的虹吸原理後，才發現所有的做法，都有畫蛇添足之嫌。於是，我又動手製作了一個最簡單的魚菜共生系統，至今運作半年都完全正常，有機蔬菜，隨手可得。

發泡煉石

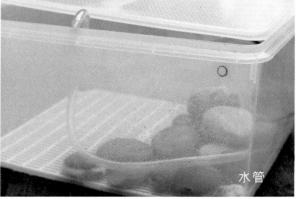

水管

所需材料：

1、一條水管（平常澆花用的塑膠軟管），大約 20 公分。

2、整理箱兩個。（養魚箱深度至少要 50 公分高，菜箱 30 公分左右）

3、發泡煉石。（種菜用）

4、與整理箱同樣寬度的塑膠隔板。

5、一個最小的抽水馬達與透明水管。

6、紗網。

7、石頭。

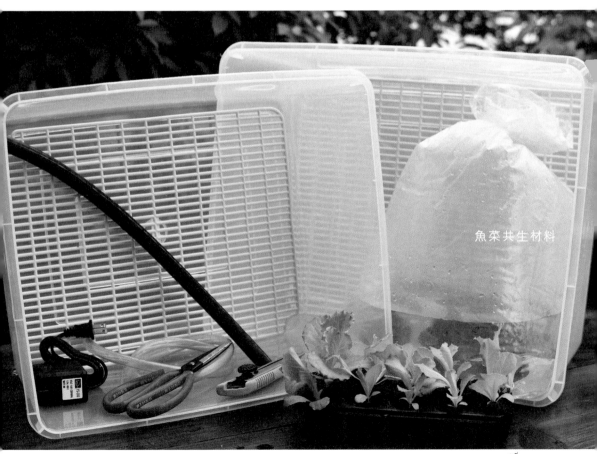

魚菜共生材料

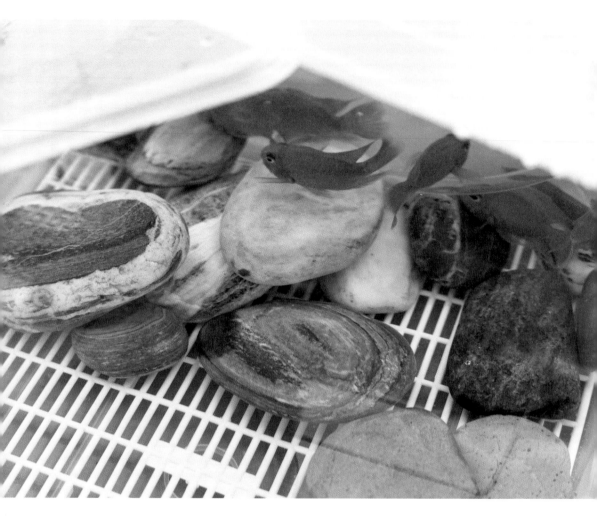

任何事情都的成功與否都在細節裡。談到魚菜共生，大家都會將關注的焦點放在蔬菜，總忘了給魚兒一個舒適的環境。下層養魚箱裡建議放些石頭，讓魚兒有地方能休憩，也要記得餵食。一個魚兒舒適的環境裡，牠們的生長與消化都能提供蔬菜必需的養分，是該好好對待的。

隨手

至於水管穿過塑膠箱的切口，可以用美工刀加熱，滾燙的美工刀片能輕易的劃開水管的直徑。水管穿過後，或許切口不完美，這時就需要熱熔膠來補強，以免漏水。

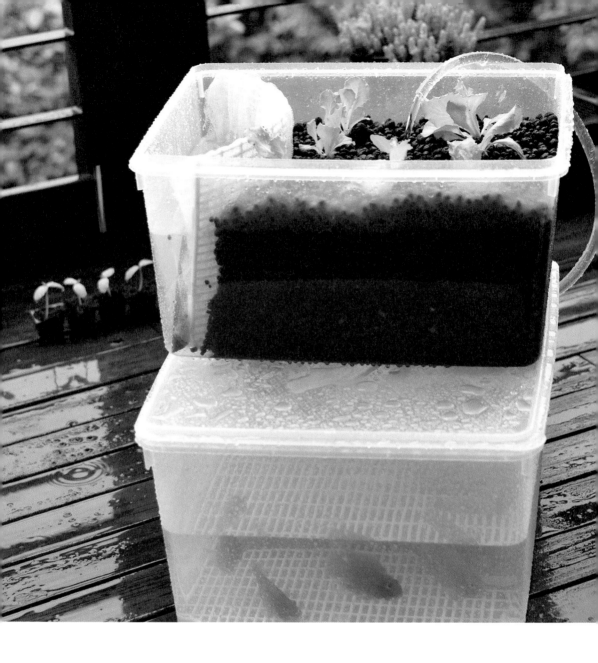

一套魚菜共生，組裝完畢後，看著抽水馬達將下層的水抽上來，漸漸滿到水管彎折處後，立刻以大流量的姿態回歸到下層魚缸，那種暢快的水流速度，也為魚兒注入所需的氧氣，魚兒與蔬菜之間，達到共生的平衡後，來一盤有機蔬菜，不再是個夢想。

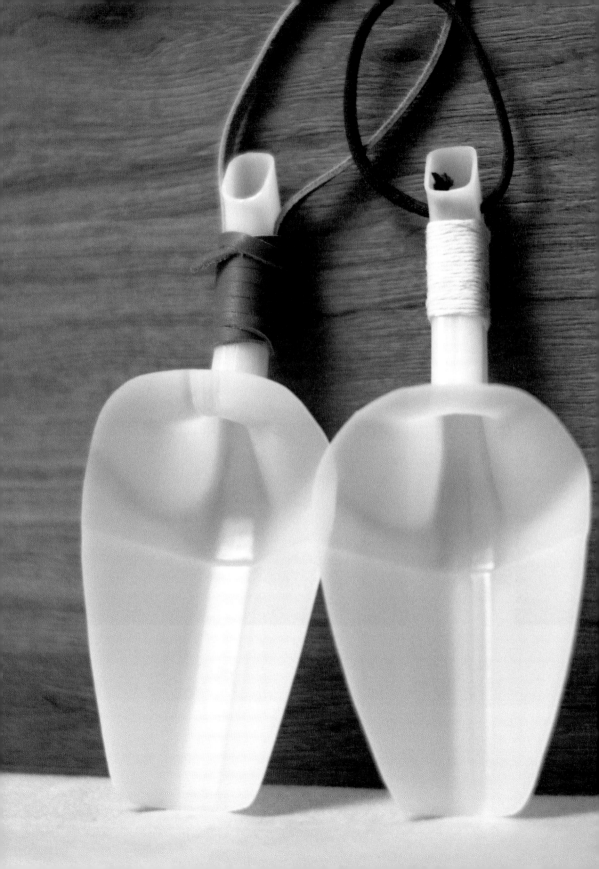

完。美

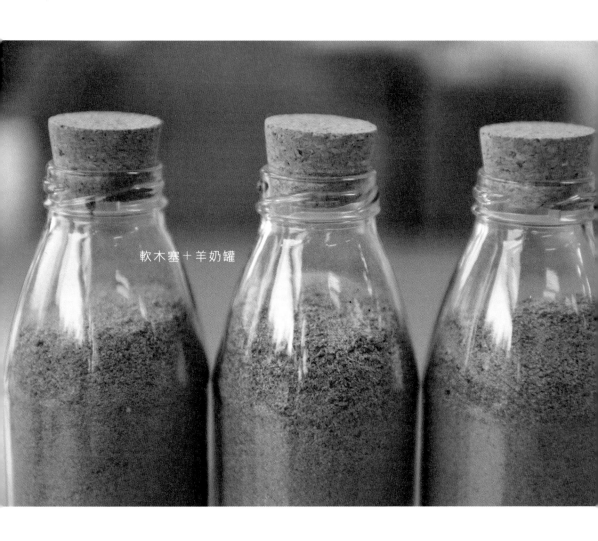

軟木塞＋羊奶罐

完美的搭配

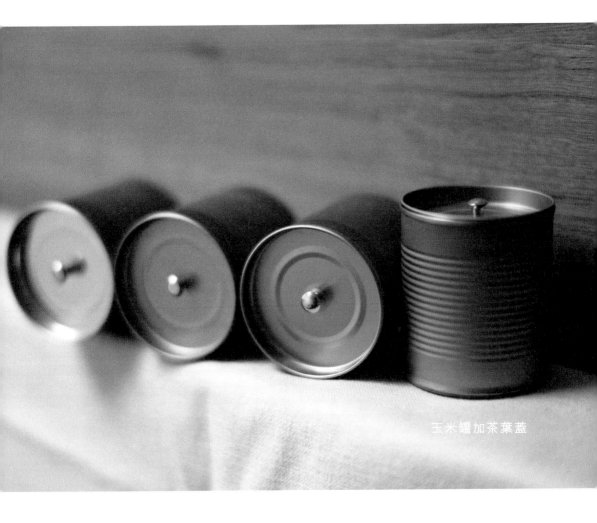

玉米罐加茶葉蓋

搭配的哲學，像是一樁完美的婚姻，重點在於「門當戶對」。

無論是色彩、形狀、大小、材質、線條、功能、比例等，都必須講究。

美感的意義是一種能令人感動的美，是一種能觸動心弦的美。

除此之外，還要能夠主體明確且令人賞心悅目，才算是完美搭配。

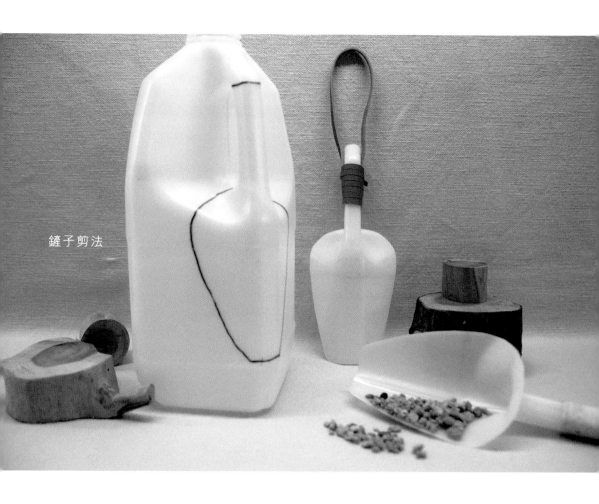

鏟子剪法

回收再利用的意義

從垃圾場回收的瓶瓶罐罐，再利用的價值性很高，回收再利用的最大意義在於實用，但每每看到有人在寶特瓶上貼上彩色的紙張或塗上顏料，都讓我有一種不搭調的感覺，是一團結合的垃圾。用寶特瓶做了一堆五顏六色的塑膠花朵，真的會有令人感動的美麗嗎？用牛奶罐加上彩色紙做個小貓臉，要做什麼呢？

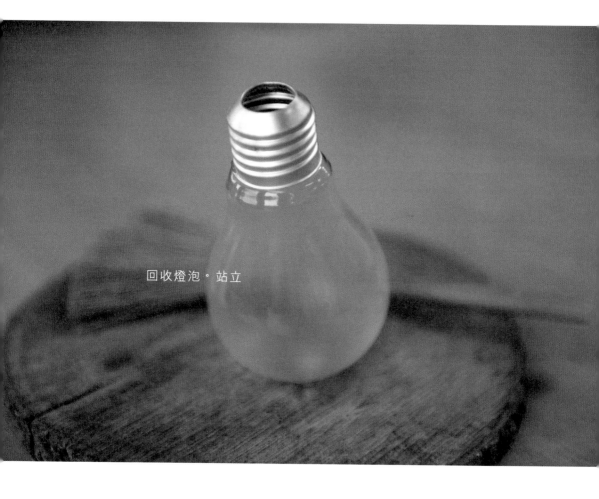

回收燈泡。站立

一個透明的寶特瓶裝滿水，滴上兩滴漂白水，在鐵皮屋頂上鑿個洞，寶特瓶一半在外接收日照，一半在屋子裡，它可以發出六十瓦的光亮度，這是在貧窮的國家裡用來照明的寶特瓶。

許多貧窮國家沒有乾淨的水源，他們利用寶特瓶裝進河流邊的細沙和碎石，用來過濾污染嚴重的水，曾經有科學家用儀器去檢測過濾後的水質，那水質的乾淨程度勝過我們的瓶裝水。

隨手

122

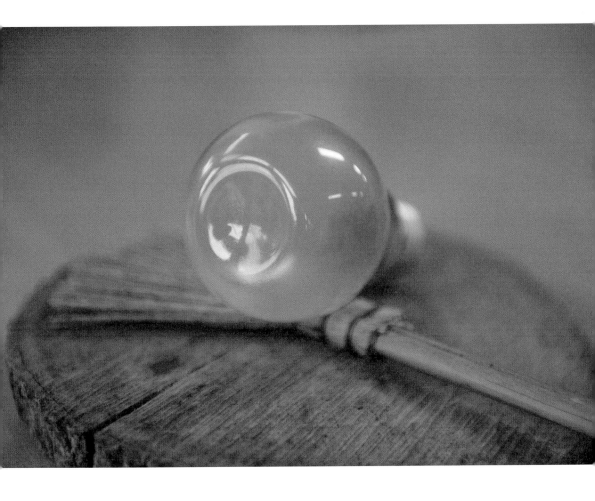

寶特瓶可以接連起來，變成魚菜共生系統，即便在小小的陽台
上都可以吃到自己種的有機蔬菜；寶特瓶可以接連銅管，變成
太陽能供應熱水、牛奶罐接成集雨器等……。這些回收後的瓶
瓶罐罐，加上以實用性為主的構思，才能夠真正達到化腐朽為
神奇，讓資源回收再利用時，不致再度淪落成既不美觀也無實
用性的垃圾組合。

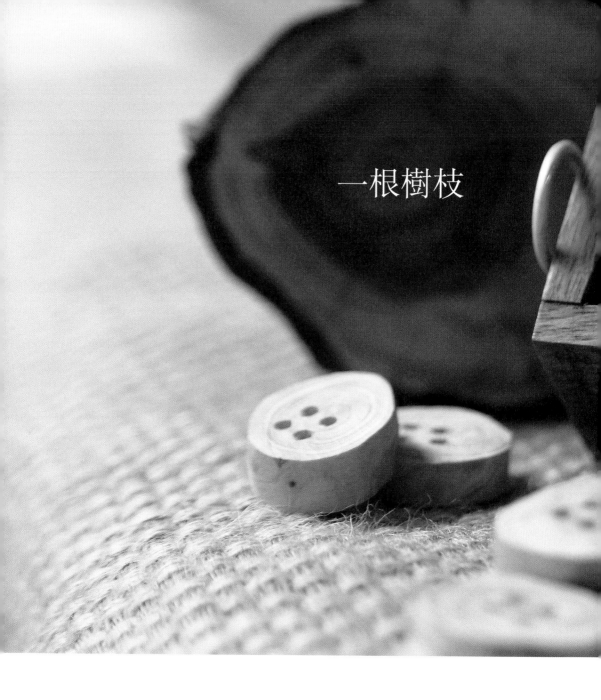

一根樹枝

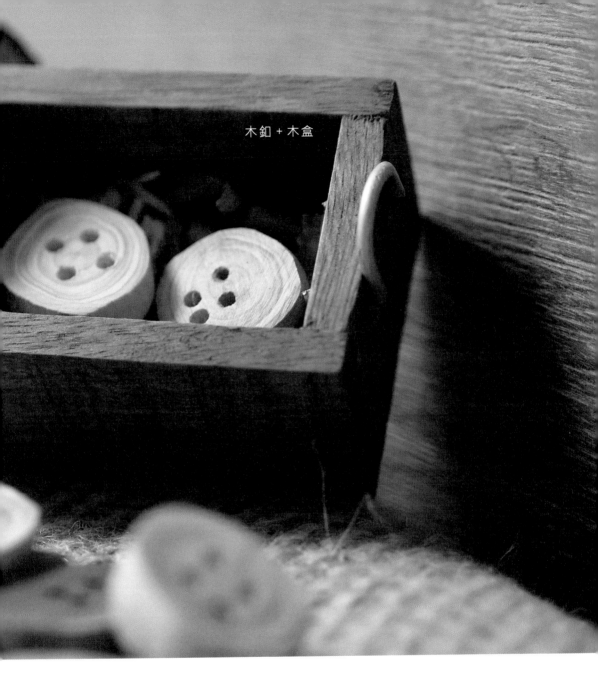

木釦＋木盒

一根樹枝，能做什麼？
切片做成木釦，有樸質的美麗

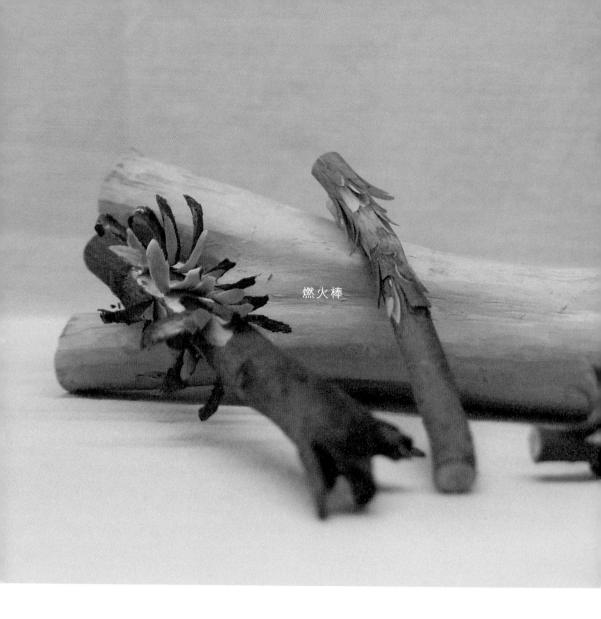

燃火棒

一根樹枝能做什麼？
以削鉛筆的方式，做成燃火棒，既美麗也實用。

一根樹枝能做什麼？
一個 Y 字行做成掛鉤，做出曬衣的支桿。

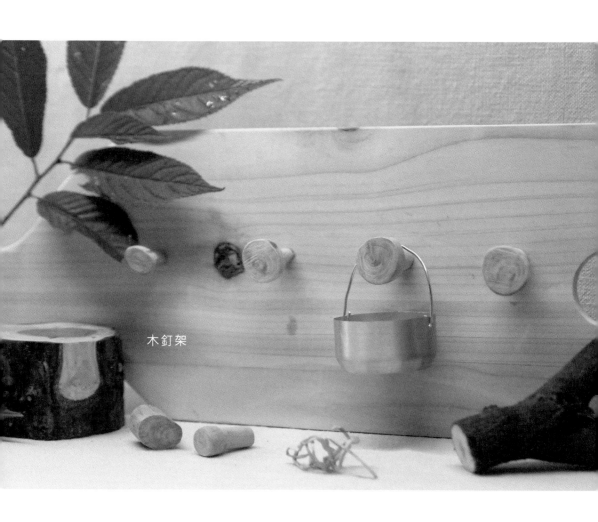

木釘架

随手

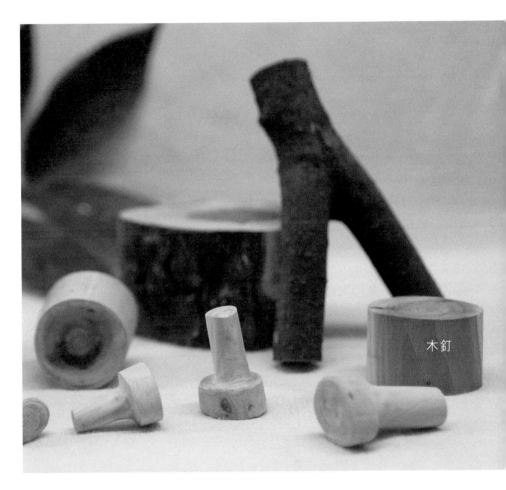

木釘

一根樹枝能做什麼？
做成木釘，有手作的美麗。

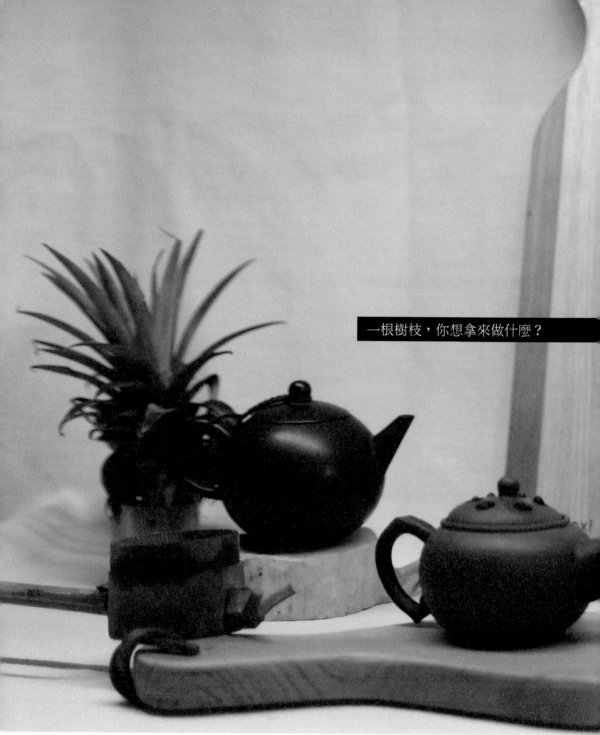

一根樹枝，你想拿來做什麼？

隨手

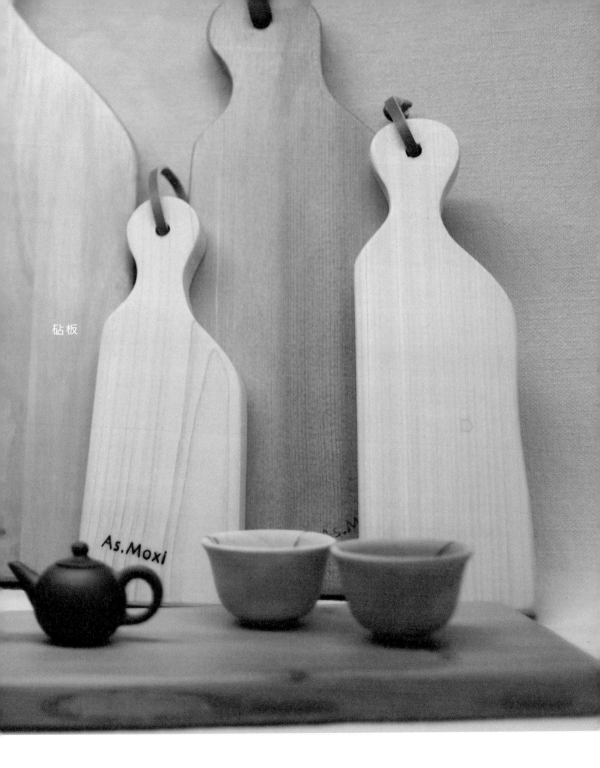

砧板

As.Moxi

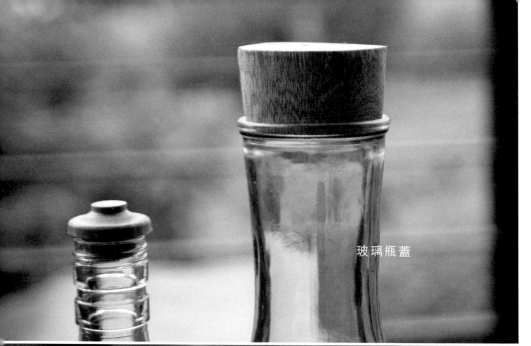

玻璃瓶蓋

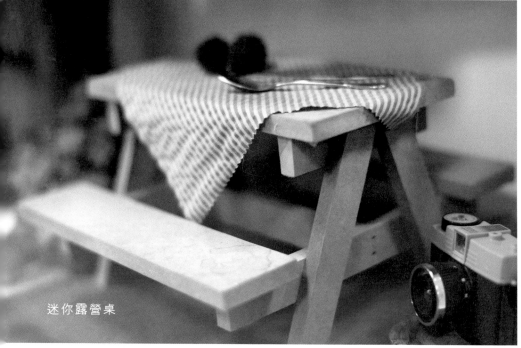

迷你露營桌

隨手

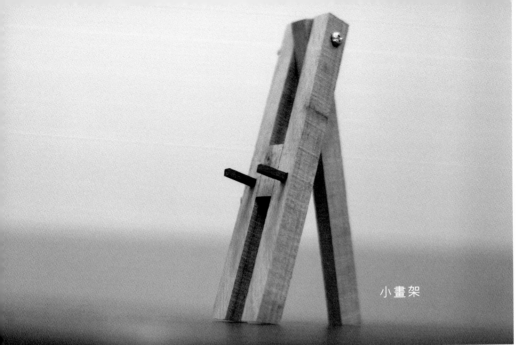

小畫架

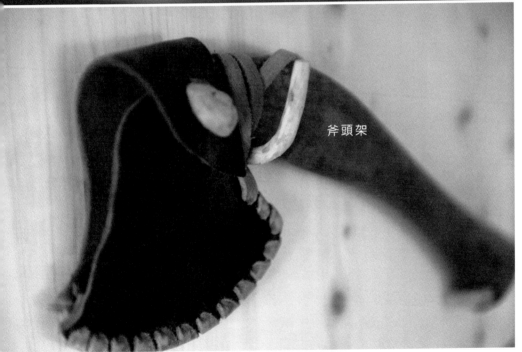

斧頭架

手隨心念

我常常利用撿回來的垃圾做出實用的東西,例如捕蠅網、
小鳥餵食器、露營用的火箭爐加熱水器、吊燈、收納盒、
木工用的小型電動工具……,身邊的人也都知道我每天
的娛樂就是當垃圾發明家。

有一年冬天很冷,我買了煤油爐,正在點火,小二的學
生經過時,好奇地說:「這是你做的嗎?」我說:「不
是啦!」小孩說:「為什麼不是?你為什麼不自己做?」
這問題真讓人無法回答。大學生看到我桌上的泡茶壺也
問:「這是老師自己做的嗎?」

隨手

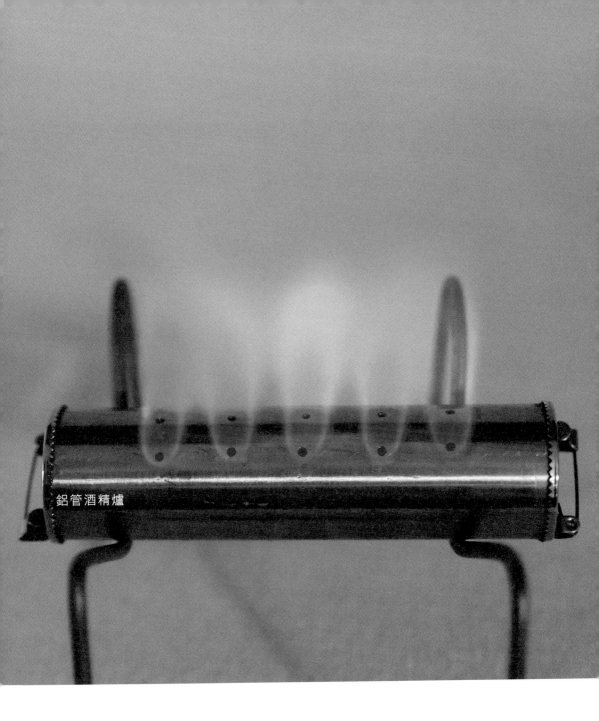

鋁管酒精爐

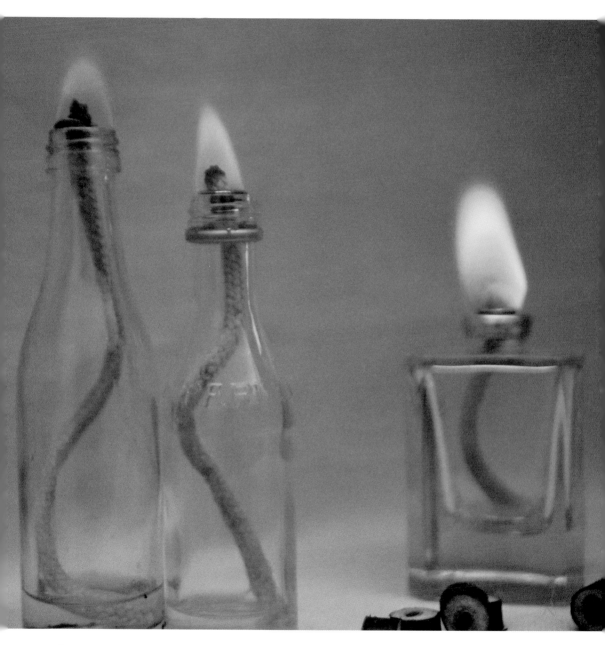

隨手

「這是你做的嗎？」是我常被問到的問題，有時候會思考等到退休了，就可以盡情地與垃圾為伍，當一個全職的垃圾發明家。我夢想計畫在自己的小土地上，全數用回收的資源建造一間功能齊全的綠能全自動小屋，有自己做的太陽能熱水器、有自動水車打水、過濾、魚菜共生的美麗小湖……，或許這是個夢，但是我想，我會試著計畫一切，朝著自己的夢想前進。

我常常隨手完成一件小作品，也就隨手送人了，那曾經躺在垃圾堆裡的瓶瓶罐罐或家電，經過小改造後，所有接受禮物的人，總驚訝著禮物的精緻和質感，感謝再三，我常笑說：這是禮輕情意重。每個接收到垃圾作品的人，都認真的思考著，自己是不是隨手丟了太多的東西？是不是未曾想過可以這樣利用？檢討之餘，動手做的意念就產生了。

我不喜歡太煩雜的製作，因為那會令人卻步，也不喜歡一堆垃圾組合成另一堆垃圾的作品，就像寶特瓶貼上色紙，那質感真是令人不敢恭維，還有做些無用的造型或小玩具，終究還是脫離不了垃圾身份。我在學習的時候喜歡在 Youtube 找些靈感，雖然外國語文程度不佳，但都以國外的影片為主，不是外國的月亮比較圓，是因為我們的美感教育、創意和教學模式確實很失敗，許多教學影片確實讓我無法繼續看下去。

這本書的出版，在我特別繁忙的工作年度裡，壓力負荷很大。在《隨手》的內文裡，沒有所謂製作步驟、沒有細節說明，因為希望在簡單易懂的作品裡，能激起大家動手做的意念，當每個人都能夠以「隨手」當成生活態度，那麼每個人對於垃圾減量、環境保護愛地球都能盡一份心力，「眾志成城」，地球會因為我們的「隨手」而減緩衰退，這是我對於出版此書最大的期待了。

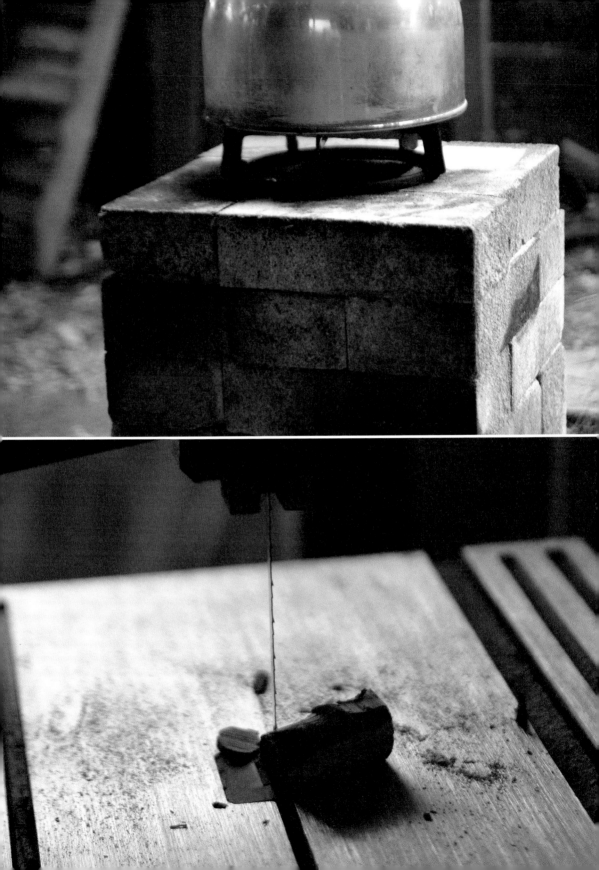

隨手：資源回收玩創意,生活中實踐環保和美學 /
蘇偉馨著. -- 初版. -- 臺北市：商周出版：家
庭傳媒城邦分公司發行, 2016.06
　面；　公分. -- (ViewPoint ; 85)
ISBN 978-986-477-027-4(平裝)

1.廢棄物利用 2.手工藝 3.親職教育

999.9　　　　105007780

ViewPoint 85

隨手：資源回收玩創意，生活中實踐環保和美學

作　　　者／蘇偉馨
攝　　　影／邱淑惠、曾雅盈、蘇偉馨
企劃選書／黃靖卉
責任編輯／黃靖卉

版　　　權／黃淑敏
行銷業務／張媖茜、黃崇華
總　編　輯／黃靖卉
總　經　理／彭之琬
發　行　人／何飛鵬
法律顧問／台英國際商務法律事務所羅明通律師
出　　　版／商周出版
　　　　　　台北市104民生東路二段141號9樓
　　　　　　電話：(02) 25007008　傳真：(02)25007759
　　　　　　blog: http://bwp25007008.pixnet.net/blog
　　　　　　E-mail:bwp.service@cite.com.tw
發　　　行／英屬蓋曼群島商家庭傳媒股份有限公司城邦分公司
　　　　　　台北市中山區民生東路二段141號2樓
　　　　　　書虫客服服務專線：02-25007718；25007719
　　　　　　服務時間：週一至週五上午09:30-12:00；下午13:30-17:00
　　　　　　24小時傳真專線：02-25001990；25001991
　　　　　　劃撥帳號：19863813；戶名：書虫股份有限公司
　　　　　　讀者服務信箱：service@readingclub.com.tw
　　　　　　城邦讀書花園：www.cite.com.tw
香港發行所／城邦（香港）出版集團
　　　　　　香港灣仔駱克道 193 號東超商業中心 1F　E-mail：hkcite@biznetvigator.com
　　　　　　電話：(852) 25086231　傳真：(852) 25789337
馬新發行所／城邦（馬新）出版集團【Cite (M) Sdn Bhd】
　　　　　　41, Jalan Radin Anum, Bandar Baru Sri Petaling,
　　　　　　57000 Kuala Lumpur, Malaysia.
　　　　　　電話：(603) 90578822　傳真：(603) 90576622
　　　　　　Email: cite@cite.com.my

封面設計／斐類設計工作室
內頁設計排版／鄭芳蓉、洪菁穗
印　　　刷／中原造像股份有限公司
經　銷　商／聯合發行股份有限公司
　　　　　　電話：(02)2917-8022　傳真：(02) 2911-0053
　　　　　　地址：新北市231新店區寶橋路235巷6弄6號2樓

■2016年6月7日初版一刷　　　　　　　　　　Printed in Taiwan

定價 300元

城邦讀書花園
www.cite.com.tw